奇思妙想

150個 培養孩子創造能力的 思考遊戲

Marvelous Ideas: 150 Creative Games

i-smart

智學堂
智慧是學習的殿堂

國家圖館出版品預行編目資料

奇思妙想：培養孩子創造能力的150個思考遊戲
喬伊編著. -- 初版. -- 新北市：智學堂文化
民104.02 ； 面 ； 公分. -- (奇思妙想；1)
　ISBN 978-986-5819-67-5(平裝)
　　　1.益智遊戲
997　　　　　　　　　　103026385

奇思妙想：01
奇思妙想：培養孩子創造能力的150個思考遊戲

編　　著 ── 喬伊
出 版 者 ── 智學堂文化事業有限公司
執行編輯 ── 林美玲
美術編輯 ── 林于婷
地　　址 ── 22103　新北市汐止區大同路三段一百九十四號九樓之一
　　　　　　TEL　（02）8647-3663
　　　　　　FAX　（02）8647-3660

總 經 銷 ── 永續圖書有限公司
劃撥帳號 ── 18669219
出 版 日 ── 2015年2月

法律顧問 ── 方圓法律事務所　涂成樞律師
CVS 代理 ── 美璟文化有限公司
　　　　　　TEL　（02）27239968
　　　　　　FAX　（02）27239668

{ 前言 }

　　培養創造力對每一個孩子都是至關重要的。愛因斯坦說，「創造力比知識更重要，因為知識是有限的，而創造力幾乎概括了這個世界的一切，它推動技術進步，它甚至是知識的源泉」。

　　怎樣才能提升創造力呢？根據思維發展的特點，透過遊戲提高創造力是最優選擇。美國著名心理學家米哈伊·奇克森特米哈伊把思維遊戲稱為「使思維流動的活動」，遊戲是我們最好的老師，玩遊戲可以活躍思維，打開腦力活動的通道，提高我們對問題的分析認識能力。透過思維遊戲，參與者不僅能夠從解答難題中獲得滿足感和成就感，更重要的是，能在解答問題的過程中提高自己的形象思維能力、邏輯思維能力、創新能力，在輕鬆有趣的遊戲當中，挖掘大腦潛能，優化思維模式，全面提升你的創造力。

　　青少年時期是思維形成的關鍵時期，所以需要接受一些相對活躍的思維訓練，以充分啟動思維的創造力。本書分為八個章節，並設計了很多趣味性強的遊戲，加強孩子參與活動遊戲的積極性，透過這些遊戲，讓孩子們在玩遊戲的過程中輕鬆掌握高效的分析問題、解決問題的思路和方法，提升孩子的創造性，如果能夠將這些技巧舉一反三，一定能從中獲得更多啟發。

contents

目錄

圖形達人

跟著感覺走，觀察神奇的世界

《福爾摩斯探案全集》中有這樣的一個場景，在福爾摩斯第一次見到華生的時候，就立即辨別出了華生是一名去過阿富汗的醫生。

福爾摩斯有很多創新思維，這與他敏銳的觀察力分不開的。

本章選取了經典的二維圖形遊戲，這些遊戲可以提高你的直覺思維，學會多角度、多層次、多方式的觀察問題、分析問題並解決問題的思維習慣。

觀察是創造力養成的基礎，是我們外界接觸的資訊的重要方式。有意識的圖形推理訓練是提高觀察力的重要途徑。

⓪⓪① 土地公公的建議

打破思維局限。

遊戲準備

形式：準備一枝鉛筆，一個橡皮擦。

時間：1分鐘

場地：室內

遊戲內容

有一天，唐僧師徒四人來到十魔山，被眼前的10個妖怪擋住了去路，孫悟空、沙僧和豬八戒奮力拼殺，最後還是以失敗告終。

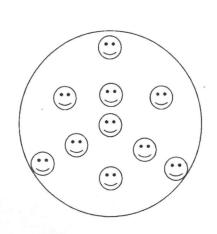

孫悟空聰明一世糊塗一時，想破了頭也沒有想出辦法來。這時，土地公公告訴

孫悟空，只要你能用金箍棒在大圓圈中畫出三個一樣大的圓圈，這三個圓圈會把他們10個妖怪一個一個分開，你就可以打敗他們了。

土地公公說的是真的嗎？這個問題有解決的辦法嗎？

遊戲答案

這個問題有解決辦法，如圖：

觀察力提升

如果你僅僅想到用一個圓圈來圈住一個妖怪，那麼三個圓圈是不夠用的，要打破思維局限，讓一個圓圈來圈住多個妖怪。

002
咬合齒輪

遊戲目的

遊戲目的
提高觀察力。

遊戲準備
形式：可以選擇提問的方式完成遊戲。

時間：3分鐘

場地：室內

遊戲內容
可以設置不同的齒輪咬合方式，給對方出題：

如圖A處的箭頭代表齒輪逆時針運動，問：裝了梨子的六邊形的運動方向是上升還是下降？

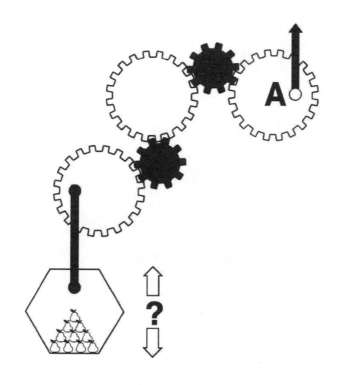

A

?

遊戲答案

下降。

觀察力提升

　　A是逆時針運動，則與A齒輪咬合的黑色齒輪是順著針運動，以此類推得知問題圖形是向下運動。

❶❷❸
超級滑輪組

遊戲目的

提高對運動物體的觀察能力。

遊戲準備

形式：準備一枝鉛筆，一個橡皮擦。

時間：1分鐘

場地：室內

遊戲內容

給對方出示下面的題目：

在下面一組齒輪、槓桿和轉輪的組合中，黑色的點是固定支點，白色的點是不固定支點。

如圖一所示，推一下不固定支點，終端的物體A和B是上升，還是下降呢？

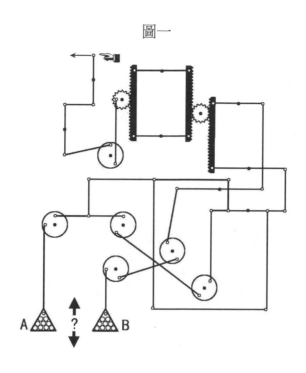

圖一

遊戲答案

A會上升，B會下降。

觀察力提升

如圖二所示：

生活中有很多運動中的物體，比如行駛的汽車、流動的河水、飛翔的小鳥。我們可以從許多角度看其變化的規律，這樣可以提高邏輯思維能力和思維的靈活性。

圖二

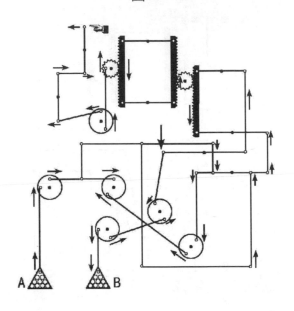

A　　B

❶❶❹
精緻的迷宮

遊戲目的

提高觀察力。

遊戲準備

形式：準備一枝鉛筆，一個橡皮擦。

時間：1分鐘

場地：室內

遊戲內容

從雕飾迷宮中的入口進入，看能否選擇一條最短的路線走出去。可以用鉛筆來幫助自己完成這個任務。

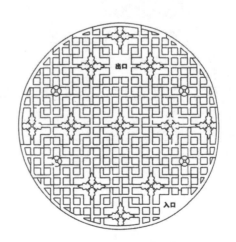

如圖所示：

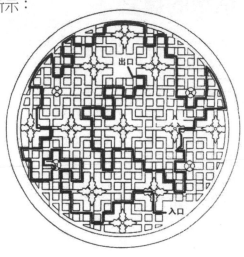

　　觀察力的訓練主要側重於「眼力」的訓練，在日常生活中也要做到高效率使用自己的眼睛獲得準確的資料，學會對看到的事物進行深入的理解和準確的把握。

005

驅車尋寶之路

遊戲目的

提高觀察力。

遊戲準備

形式：準備一枝鉛筆，一個橡皮擦。

時間：1分鐘

場地：室內

遊戲內容

　　某地的慈善委員會組織了一次驅車尋寶活動，尋找一桶藏在Z村的啤酒。

　　所有的車先在A村集合，然後參賽者們分頭去其他九個村子尋找線索。把這些線索集中在一起研究，才會知道那桶啤酒藏在Z村的什麼地方。最先回來並宣佈找到啤酒桶的是小威爾金斯。他最巧妙地安排了自己的路線，他從A村到達Z村，沿途獲得了所有線索，卻沒有重複走進任何一個村子。其餘的人則一直在走彎路。

圖是11個村子的分佈圖，村子與村子之間只有唯一一條道路。請問小威爾金斯是怎麼走的？

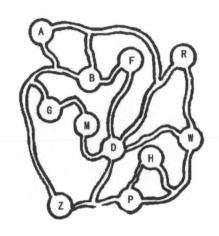

遊戲答案

小威爾金斯走的路線是：

A→G→M→D→F→B→R→W→H→P→Z。

　　只有按這條路線走，才能做到從A村到Z村每個村中走一次而不重複。

觀察力提升

　　解決問題遇到困難時要鼓勵自己嘗試。當看到一種想法無法解決問題時，應當擺脫原來的思路，鼓勵自己找到下一個解決問題的方法。

❶❶❻

寶石的路徑

遊戲目的

培養「動態」的概念

遊戲準備

形式：建議選擇討論的方式完成遊戲。

時間：1分鐘

場地：室內

遊戲內容

1.把輪子放在一個平面上（如圖一），輪子邊緣有一顆寶石，使輪子在平面上滾動，畫出寶石在輪子滾動時留下的軌跡。

圖一

2.讓輪子在大鐵圈內側滾動（如圖二），畫出寶石在輪子滾動時留下的軌跡。

圖二

遊戲答案

1.如圖所示：

2.如圖所示：

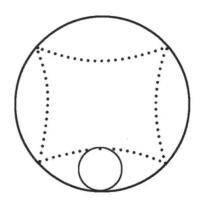

觀察力提升

對運動物體的觀察，要學會觀察以及預測其運動的規律。

在觀察的時候要注意到圖形的位置變化、圖形中的筆劃多少、圖形的旋轉方向、圖形構成要素的變化、圖形的組合順序等等。

007
高斯解題

遊戲目的

學會變通思維。

遊戲準備

形式：建議選擇討論的方式完成遊戲。

時間：1分鐘

場地：室內

遊戲內容

數學家高斯因其傑出貢獻而被譽為「數學王子」，但並不是所有人都對他能得到這個殊榮而心悅誠服。有一天，一個自詡為天才的傲慢年輕人來找高斯，想要出一道難題難倒高斯，讓他出醜，以奪過「數學王子」的桂冠。

年輕人拿出A、B、C、D、E、F六塊拼板，讓高斯選出兩塊拼成上面的圖形。高斯一眼掃去便發現了其中的訣竅，並想出了三種拼法。那年輕人自知冒失，便摸摸鼻子走了。高斯是怎麼拼的呢？

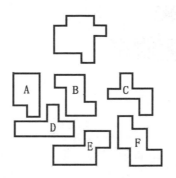

遊戲答案

如圖所示，共有三種拼法：

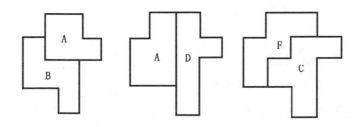

觀察力提升

　　規律是解題的關鍵：要仔細觀察所給的圖形，將其中A、B、D三塊要翻過來用。圖形排列可以千變萬化，只要仔細觀察其變化，最終一定能發現其內在規律。

008

分割銅線

遊戲目的

提升組合思維能力。

遊戲準備

形式：準備一枝鉛筆，一個橡皮擦。

時間：1分鐘

場地：室內

遊戲內容

如圖所示，一枚銅錢上，對稱地做了些標誌符號。現需要將它切割成大小、形狀相同的四塊，使每塊都恰好帶有一個小圓圈和一個三角形。

怎樣切割才符合要求？

遊戲答案

可按下圖中虛線所示進行切割。

觀察力提升

　　圓中的孔為正方形，將銅錢切割成四塊，每塊應占有正方形的一個邊，圍繞這個中心思考，才能找到途徑。

輕 鬆 一 下

　　電梯裡，小明放了個很響的屁，小毛一手捏鼻子一手指著電梯門上的牌子說：「你沒看到這裡寫著『小心輕放』嗎？」

009
巧取黑球

遊戲目的

提高「求新思維」能力。

遊戲準備

　　形式：準備一段透明的兩端開口的軟塑膠管，和一些大小、顏色適合的圓球。

　　時間：3分鐘

　　場地：室內或室外

遊戲內容

　　一段透明的兩端開口的軟塑膠管內有11個大小相同的圓球，其中6個是白色的，5個是黑色的（如圖所示），整段塑膠管的內徑是均勻的，只能讓一個球勉強通過。如果不先取出白球，又不切斷塑膠管，那麼，你會用什麼辦法才能將黑球取出來？

遊戲答案

如下圖所示。

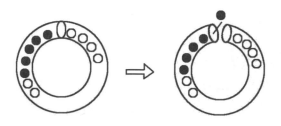

觀察力提升

把塑膠管彎起來，使兩端的管口互相對接起來，讓4個白球滾過對接處，滾進另一端的管口，然後將塑膠管兩頭分離，恢復原形，就可以將黑球取出來。

在觀察的時候要發現特點，比如軟管的特點就在於「軟」。將問題的切入點放在特點上，往往能夠找到快速解決問題的辦法。

010
合二為一

遊戲目的

提高發散思維能力。

遊戲準備

形式：準備一段透明的兩端開口的軟塑膠管，和一些大小、顏色適合的圓球。

時間：1分鐘

場地：室內

遊戲內容

U形的玻璃管中，灌入水和兩個乒乓球，如甲圖所示。

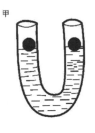

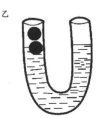

試問，在水和乒乓球都不能掉到玻璃管外的情況下，如何使甲圖變成乙圖。

觀察力提升

如下圖所示，先塞牢U形管的兩邊開口，接著將玻璃管倒過來，使兩個乒乓球浮到中央地帶，然後按逆時針方向緩緩擺正U形管即可。

輕鬆一下

甲：「您是馴獅員嗎？」

乙：「是的。」

甲：「為何那些兇猛的獅子不吃您？您的身材看起來很瘦小呢。」

乙：「是啊，那些獅子都在等著我胖起來。」

011
孫悟空的營救路線

遊戲目的

提高觀察能力。

遊戲準備

形式：準備一枝鉛筆和一個橡皮擦。

時間：1分鐘

場地：室內

遊戲內容

　　下圖是白骨精心設計的迷宮，唐僧被囚禁在B處。孫悟空要從進口A處走到B處解救師傅，只准走10條直線，直線可以交叉；每個數位100要通過兩次，其他數位只通過一次，也必須通過一次；碰到數位50時須轉換方向走。孫悟空應該怎樣走呢？

50	50	50	10	△A
10	100	10	10	50
10	10	10	100	50
10	10	50	100	50
B	50	10	10	50

觀察力提升

如圖：

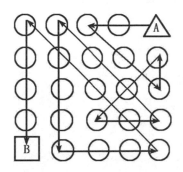

找到數位的分佈規律，根據數位規律來選擇路線。

我們的思維總是習慣於直線前行，不是逆著走就是順著走，雖然這對於解決問題有一定的積極作用，但並不是所有的時候都受用。

在現實生活中思考問題時，不妨「左思右想」、「旁敲側擊」，從別人想不到的角度去觀察分析，說不定解決問題的「鑰匙」就在手裡。

ⓞ①② 蛋糕還剩多少

學會「退一步」思考。

遊戲準備

形式：建議選擇提問的方式完成遊戲。

時間：1分鐘

場地：室內

遊戲內容

　　下面這幅圖是一個被切掉了一角的蛋糕嗎？其實是只剩了一角的蛋糕，你知道怎麼看出的嗎？

遊戲答案

觀察力提升

把圖顛倒過來，就能看到這塊剩下的蛋糕了。

當我們面對問題、障礙時，不妨後退幾步。從其他另一個方向入手，這就是「以退為進」地解決問題、掃除障礙的方法。

輕鬆一下

寵物食品公司作市場調查，接電話的是一個小孩。

調查員：「你家有沒有養小狗小貓或者小兔？」

小孩：「沒有，我媽就生了我一個！」

013
窗外的風景

遊戲目的
提高逆向思維能力。

遊戲準備
形式：建議選擇實驗的方式完成遊戲。

時間：1分鐘

場地：室內

遊戲內容
圖中左邊的3幅窗內照片，哪一幅是右邊鐵門裡的一扇窗戶？

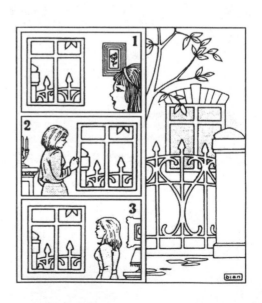

遊戲答案

2。

觀察力提升

在觀察的時候注意窗戶左下角的柱子與右下角的鐵柵欄。做這類遊戲時，要找到其中的特點，從窗裡向外看和從外往裡看的視角不同，因此找到一個特點鮮明的物體。

右圖中的柱子與圖3中的柱子不同。而兩扇窗戶中的鐵柵欄，也有區別，因此可以排除圖1。

輕鬆一下

巴克老爹坐在公園的長椅上休息，有個小孩站在他旁邊很久，一直不走，巴克覺得很奇怪，就問：「小朋友，你為什麼老站在這裡？」

小孩說：「這長椅剛刷過油漆，我想看看你站起來以後是什麼樣子。」

❶❷❹

最近的距離

遊戲目的

提高觀察能力。

遊戲準備

形式：準備一枝鉛筆，一個橡皮擦。

時間：1分鐘

場地：室內

遊戲內容

如圖所示，從A點到B點中間隔著一個小草壇，草壇的兩邊有兩條小路（圖中的線條表示小路）。憑你的眼睛觀察，看哪條路近一些？

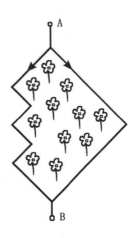

遊戲答案

他們的距離相同。

觀察力提升

兩條小路的路程相同。如下圖，左側線路的各分段距離之和，正好等於右側線路的距離。

不僅僅要著重發現事物的變化，還要觀察其內在的聯繫。透過對比是訓練觀察力的好方法。如：今天和昨天的窗戶上的灰塵有什麼變化？浴缸裡面的水每天有什麼不同？

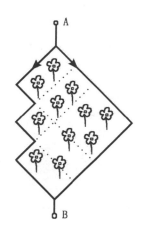

015

插圖

遊戲目的

提高整合思維能力。

遊戲準備

形式：建議選擇實驗的方式完成遊戲。

時間：1分鐘

場地：室內

遊戲內容

你能把這6個圖形不重疊地填入嗎？

遊戲答案

如下圖所示：

　　在這個遊戲解析推理的過程中，我們至始至終都在運用的方法就是整合思維。也就是從整體出發，根據整體情況，和每個分開的部分的特點，將其重新組合起來。

觀察力提升

　　組合思維是很常見的一種遊戲解題的技巧之一。學會組合思維要根據觀察物件的特徵，從整體出發，著眼於系統的整體和部分、部分與部分、整體與環境的相互聯繫和相互作用，再透過分析，以達到解決問題的目的。

⓪①⑥
沒有用上的圖形

遊戲目的

提高聯繫的能力。

遊戲準備

形式：建議選擇實驗的方式完成遊戲。

時間：1分鐘

場地：室內

遊戲內容

　　一個邊邊相連的正六邊形就構成一個五連體的六邊形。五連體的六邊形共有22種可能的形狀，其中11種構成了圖中左邊的蜂窩圖形。

　　為了便於觀察，每個五連體六邊形用粗線分隔。你能說出，右邊所列的4個五連體六邊形中，哪一個沒有被用上嗎？

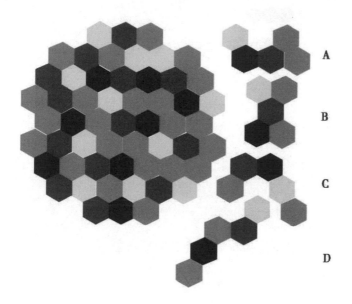

遊戲答案

B。

觀察力提升

面對複雜的的圖形，應注意以下技巧：

（1）樹立「元素」概念。把每個圖形當成是整體的組成「元素」。

（2）且要觀察細心，抽絲剝繭，找到圖形的規律。

（3）不要發生視覺錯誤。

❶❶❼
移動卡片

遊戲目的

打破思維定式。

遊戲準備

形式：建議選擇提問的方式完成遊戲。

時間：1分鐘

場地：室內

遊戲內容

給出以下這個題目：

在如圖所示的板盒裡放有印著O和X記號的卡片各3張。卡片的形狀和大小完全一樣。板盒當中空出一張卡片的位置，卡片可在此空位上，上下左右自由滑動。

請問，你能否能將6張卡片的位置完全對調一下，對調中不能把卡片從盒內取出；也不能把卡片拿起跳過中央的位置，放到對方的位置？

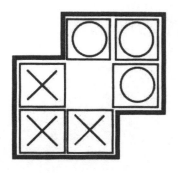

遊戲答案

將圖片旋轉180度。

觀察力提升

　　首先想想移動好的卡片與現在有什麼聯繫：尋找一下解決問題的可能性，題中提示你不要陷於滑動卡片的思路，再試一試你就會發現，移動卡片是不可能做到的，起初的想像就會提醒你，那就是連盒一起轉換180度方位即可。

　　解答類似問題時，不要陷於題目中的思路，應該找到更便捷的方法，做到多方面思考。

018
奇怪的耶魯鎖

遊戲目的

學會思維變通。

遊戲準備

形式：建議選擇提問的方式完成遊戲。

時間：1分鐘

場地：室內

遊戲內容

這是一把耶魯鎖的橫切面。鎖栓的高度因銷的插入部分而不同，看起來這是一把有5道保險的堅固的鎖。可為什麼把鑰匙插進去了，卻打不開呢？

觀察力提升

因為插進鑰匙，就無法打開門。

這把鎖的設計在於如果你把鑰匙拔出來，鎖栓就變成了一條直線，那樣你不用鑰匙就可以開門了。事實上，只有你把鑰匙插進去才能把門鎖住。

輕 鬆 一 下

某日，有一個媽媽帶女兒到動物園，走到猴子園區時，女兒突然說：「媽媽妳看！那猴子長的好像爸爸喔！」

媽媽教訓地說：「怎麼可以這樣說呢？」

女兒：「反正猴子又聽不懂！」

{ 觀察力提升的方法 }

　　在本篇所選的遊戲中我們不難發現，觀察力訓練不僅包括眼力訓練，也包括思維鍛鍊。是否能有效地使用自己的眼睛捕捉到足夠的資訊，是提升觀察力的前提；是否能對看到的事物進行深入的理解和準確的把握，是我們提升觀察力的重點所在。下面是一些逐步提高觀察力的方法：

　　（1）對觀察「敏感」起來。觀察力敏銳的人善於發現容易被忽略的資訊，比如牛頓看到蘋果墜地進而發現了萬有引力。生活中我們要鼓勵自己的好奇心，熱衷觀察新事物。

　　（2）用「心」觀察。觀察也是一種思維的過程，而非隨隨便便地「看」。比如觀察一個樓梯，你就要知道它的級數、材質、層級，而不是只看到：它是一個樓梯。

　　（3）養成有意識觀察的習慣。鍛鍊觀察力應該從身邊的事物和人、所處的環境入手，例如：你家裡的桌子上物品擺放的輕微變化；你的今天見到的新朋友的眼皮是單眼皮還是雙眼皮、你周圍的人的表情，穿著……等等。

　　（4）學會對比觀察。透過對比也是訓練觀察力的好方法。如：今天和昨天的窗戶上的灰塵有什麼變化，氣溫升高

還是降低，今天路上的車輛比以往多了還是少了一點，根據這些變化去推斷發生了什麼。

　　總之，觀察不僅僅要著重發現事物的變化，還要觀察其內在本質。相信經過有意識的觀察力訓練之後，你會變得更加聰明、睿智，能發現別人沒有發現的東西。

奇思妙想

150個培養孩子創造能力的
思考遊戲

大建築師

給想像力來一場3D風暴

每個人都擁有一對眼睛，這樣的雙眼能夠看到物體的空間位置，而不是像照片或者圖片一樣給人平面的感覺。因為人的左、右眼看到的圖像並不相同，之間細微的差別被大腦識別，這樣可以判斷物體的空間位置。

愛因斯坦被是21世紀最重要的科學家之一，他甚至能夠在自己的大腦中實施物理實驗。他曾說：「（我的）基本思考元素不是語言文字，而是某種標誌，是或多或少的圖像。」

空間能力具有高度可延展性，透過鍛鍊任何人都有可能提高這種能力。對立體圖進行觀察、對比、分析，於細微處提升洞察力，是打開智慧之門的魔法鑰匙，而本章選取的三維圖形遊戲能夠說明你打開智慧寶庫。

在本章中選取了一些用平面圖像表達立體感的遊戲。這些遊戲需要你思考事物的具體形狀、位置，進而發展立體思維能力，更好地認識和瞭解生活的空間。

⓪①⑨
怎樣度量

遊戲目的

建立空間思維能力。

遊戲準備

　　形式：準備一枝鉛筆，一個橡皮擦。建議選擇提問的方式完成遊戲，利用一把尺，和一塊磚來輔助思考。

　　時間：3分鐘

　　場地：室內或者室外。

遊戲內容

　　如圖所示，有一塊磚。現在要求不能透過數學運算的方法，而是透過尺度量它從A到B的內部斜對角線，可以做到嗎？

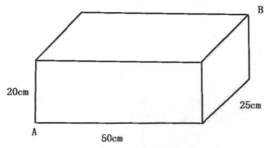

遊戲答案

可以，需要一個木棍的輔助就可以做到。

空間感訓練營

　　如圖所示，從B點垂直豎立一根20公分的木棍，只需度量DC的長度就可以了。

輕鬆一下

　　六歲的女兒認真且嚴肅地問道：「媽媽，桌子到底有沒有腿？」

　　媽媽：「當然有腿了，否則它如何立起來呢？」

　　女兒：「那它為什麼不走呢？」

020
幾個木塊

遊戲目的

奠定立體思維的基礎。

遊戲準備

形式：建議選擇提問的方式完成遊戲。

時間：3分鐘

場地：室內

遊戲內容

　　有一個表面刷了灰漆的立方體木塊，長4公分、寬5公分、高3公分，現欲將其切成邊長為1公分的正方體。能夠切出多少個有兩個面刷了灰漆的正方體？

遊戲答案

24個。

空間感訓練營

　　靠邊又不占角的切塊都滿足條件。從圖中仔細數一下可以知道，共有24個。當然，背面也不要忘了！

　　要記住提高立體思維要從基礎開始，從點到線、從直線到平面、從平面到立體，逐漸鍛鍊空間感。

021
立體畫框

遊戲目的

提高空間的判斷力。

遊戲準備

形式：建議選擇提問的方式完成遊戲。

時間：1分鐘

場地：室內

遊戲內容

　　有人想定做一個相框，用來裝進自己的立體畫，材料粗細要求一樣，形狀、尺寸如下圖所示，拐角部分都要做成直角，你說需要多長的材料呢？

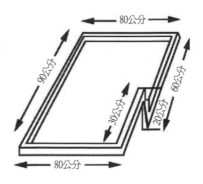

空間感訓練營

　　框是用來裝畫的，而且設計圖上的形狀，根本不在同一平面，是一個立體的圖形體，所以不管有多長，也是無法做成的，既使做成，也無法使用。

輕 鬆 一 下

　　兩個孩子第一次在野外露宿。

　　他們覺得，為了不受蚊子叮咬而把整個身子全都蜷縮到睡袋裡面去，那是很難辦到的。

　　過了不久，有一個孩子看到了有幾隻正在飛來飛去的螢火蟲，就對他的夥伴說：「我們還是投降吧。現在，那些蚊子正在打著手電筒尋找我們哪！」

憑空多出一個位置

遊戲目的

熟悉一個物體在三維空間的變化中有什麼不同。

遊戲準備

形式：建議選擇提問的方式完成遊戲。

時間：1分鐘

場地：室內

遊戲內容

下圖是一座月臺，觀察後可知上面可以站6個人，但是現在有7個人，你能替多出來的那個人找個地方嗎？

遊戲答案

可以，將這個月臺翻過來就可以了，如圖所示。

空間感訓練營

此題需要對此月臺有立體想像力。也不能忘記物體運動
會帶來的變化。立體思維不能平面地思考事物，而忘記了它
們能夠以不同的角度旋轉，也不能只思考某一時刻事物的存
在，而要思考在時間的推移過程中，事物將會怎樣發展，事
物之間的種種關係會發生什麼樣的變化。

0②③

難搭的橋

遊戲目的

擴展思維的視角。

遊戲準備

形式：建議選擇討論的方式完成遊戲。

時間：1分鐘

場地：室內

遊戲內容

圖一

請搭出如圖一所示的橋。乍一看，這種結構的橋是搭不出來的，因為還沒搭幾塊，橋就會因為重心不穩而倒塌。

可是，如果找到正確的思路，搭這座橋將是輕而易舉的事情。

空間感訓練營

關鍵在於橋墩與橋面之間的搭建。一開始可以多放兩塊積木做橋墩，當搭了足夠多的積木後，橋的構架也就完全穩定了，這時可以把多餘的橋墩取走。

輕鬆一下

一個五歲的男孩自己在馬戲團聚精會神地看晚會演出節目，身邊坐著的一個婦女奇怪地問他：「孩子，你怎麼小，怎麼就沒有大人陪著，是你自己買的票嗎？」

「不是，」小孩回答說，「是爸爸買的。」

「那你爸爸呢？」

「他正在家裡找票呢。」

⓪②④
五角星的畫法

遊戲目的

提高用空間思維解決問題的能力。

遊戲準備

形式：準備一枝鉛筆，一張白紙。建議選擇實驗的方式完成遊戲。

時間：1分鐘

場地：室內

遊戲內容

觀察下圖，在紙條的兩端一共點著五個點，你能把這些點全部連接起來畫出一個五角星嗎？

提示：不要只限於平面思考，應該用立體思維。

遊戲答案

如圖所示：

空間感訓練營

　　要建立求異思維，要學會擺脫「正常」的習慣性思維方法，在觀察問題和分析問題時不要受到任何原有框架的限制，才能擺脫二維空間的思維慣性。

輕 鬆 一 下

　　學生：「報告老師，今天考試我忘了帶鉛筆了。」

　　老師：「如果一個戰士上了戰場卻沒有帶槍，你會怎麼想呢？」

　　學生：「我想，他一定是個軍官。」

⓪②⑤ 生日蛋糕的切法

遊戲目的

提高空間想像能力。

遊戲準備

形式：準備一枝鉛筆，一張白紙。建議選擇實驗的方式完成遊戲。

時間：1分鐘

場地：室內

遊戲內容

生日時，我們常常要切蛋糕吃，現在有一塊大蛋糕，要想把它切成形狀相同、大小一樣的8塊，而且不許變換蛋糕的位置，最少可以切幾刀？

遊戲答案

最少可以切3刀。

空間感訓練營

思維要充滿想像，從平面
思維轉移到空間思維。按下圖
切。拿著刀在蛋糕的表面上劃來
劃去，你永遠不可能找到正確的
切法，先切十字，再攔腰給一刀
就可以了。

輕鬆一下

　　小明生活很貧寒。一次，他的房東與他簽訂租契。
房東在租契上寫明，假如小明不慎引起火災，燒了房子
必須賠償一百五十萬元台幣。

　　小明看完後，沒提出異議，而提筆在一百五十萬
後面又加上一個「〇」。房東一看，驚喜地喊道：「怎
麼，一千五百萬台幣？」

　　小明不動聲色地回答：「反正我也賠不起。」

紙環想像

遊戲目的

提高空間想像能力和動手能力。

遊戲準備

形式：準備一張紙，一把剪刀和一支鉛筆。

時間：1分鐘

場地：室內

遊戲內容

　　用兩條寬度和長度相同的紙帶做了兩個圓圈。把這兩個圓圈在P處相互黏在一起，然後沿虛線剪下來（如圖所示）。請問剪下來的形狀是什麼樣子的？

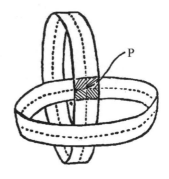

空間感訓練營

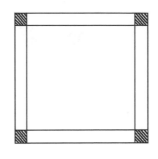

形狀如圖所示，是一個正方形。你可以在親手實踐中加深對「空間」的認識，透過實驗的結果來驗證想像，可以幫助你增加信心。

輕鬆一下

有一個阿婆要死掉了，她的兒子前去探望她。

阿婆：「我有留遺產給你。」

兒子：「是什麼？」

阿婆：「一個農田，裡面有養三頭牛、十隻雞、七隻羊、六隻豬，我還有一個果園，裡面種了葡萄、橘子、香蕉，再過去一點還有一片蘋果園，我也有留兩千萬的金幣給你。」

兒子：「那麼遺產在哪裡？」

阿婆：「在……在我的Facebook裡。」

⓪②⑦
立方體的祕密

遊戲目的

提高空間想像能力。

遊戲準備

形式：建議選擇討論的方式完成遊戲。

時間：3分鐘

場地：室內

遊戲內容

　　下面是由兩塊木頭拼接成的一個立方體，立方體的周圍四個側面有兩塊木頭的接縫。隱藏在後面的兩個側面上接縫的形狀，同我們能看到的兩個側面的完全一樣。

　　初看起來，我們根本不可能不損壞木頭而把立方體拆分成原先的兩塊。但是當你瞭解了立方體內部的結構後，你就會知道這是容易做到的。事實上，如果我們不可能把它們分開，原先又怎麼可能把它們拼接在一起呢？

　　設想一下，立方體內部的結構是怎樣的？

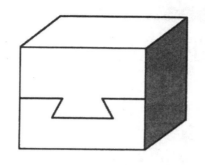

空間感訓練營

初看這道題時，你極可能想當然地假設，這個立方體的底下部分的兩道槽是互相垂直的。

如果是這樣的話，這兩部分根本就不可能拼在一起，當然也就談不上把它們分開了。但如圖所示，這兩道槽事實上對於立方體底平面來說成對角線走向，並且互相平行。

這種內部結構使得立方體的兩部分很容易拆分開來，並重新拼在一起。

⓪②⑧
俯視

遊戲目的

提高空間想像力,建立概括思維。

遊戲準備

形式:建議選擇提問的方式完成遊戲。

時間:1分鐘

場地:室內

遊戲內容

4張布篷安在這個支架上。從它的正上方俯視,將看到什麼圖案?

如下圖所示。

空間感訓練營

　　創造性思維活動，要學會把所有感知到的物件依據一定的標準「聚合」起來，以便找到它們的共性和本質。

　　學會概括，建立聚合思維，要認識物體的整體輪廓。從視覺上找到它們突出的特點，如圖中的灰色和黑色，然後找到規律。

０２９
殘缺的紙杯

遊戲目的

提高空間想像能力。

遊戲準備

形式：建議選擇實驗的方式完成遊戲。

時間：1分鐘

場地：室內

遊戲內容

一個斜切的紙杯，其側面展開圖是什麼樣的呢？

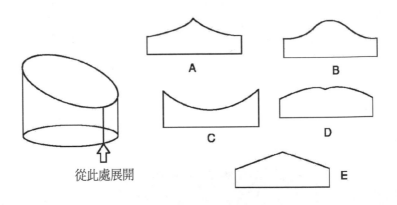

從此處展開

遊戲答案

B。

空間感訓練營

可以找到一個紙杯，用剪刀製作成圖中的形狀，再將其展開，對照自己想像中的圖形，是否一致？

也可以找到其他的立體圖形，在頭腦中進行驗證，再根據上述方法進行實驗。一次提高自己的空間想像能力。

輕 鬆 一 下

王先生問工人：「你不是昨天就要來幫我修門鈴，怎麼你今天才來？」

工人：「昨天我來過三次了，每次按門鈴都沒人來開門，我以為沒人在就走啦！」

王先生：「＠＃＄％＆……就是因為壞掉，才要你來修啊！」

⓪③⓪
空缺的積木

遊戲目的

提高空間想像能力。

遊戲準備

形式：建議選擇實驗的方式完成遊戲。可以透過搭積木或者畫圖來輔助思考。

時間：1分鐘

場地：室內

遊戲內容

卡雅一個人在家玩積木，她用A、B、C、D、E、F、G7塊積木搭成一個三角體（如圖1所示）。圖中每刻度都為1公分，可以看出底邊是8公分，高是11公分。但當卡雅用同樣7塊積木搭成圖2的形狀時，雖然底邊與高的長度不變，正中卻有一個2x1公分的空缺。這是怎麼回事？

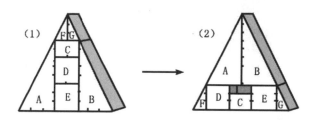

空間感訓練營

　　這個三角體其實並不是完全標準的三角體，如圖所示，下圖中標有斜線的部分，就是空缺部分的體積。

這部分是
凹進去的

這部分是
凸出來的

031

圖形轉化

遊戲目的

提高的空間想像能力。

遊戲準備

形式：建議選擇提問的方式完成遊戲。

時間：1分鐘

場地：室內

遊戲內容

 轉化為

那麼 轉化為下面哪個圖？

A　　　　B　　　　C　　　　D

遊戲答案

A。

空間感訓練營

題目中的圖案向著「後」方旋轉了180度。找到這個規律之後就可以排除其他圖案。

輕 鬆 一 下

警局接到一通電話，對方的聲音非常的緊急。

「先生！救命！快點救命！」

「小姐，妳慢慢說，到底是什麼事情？」

「有一隻貓爬進來我們家！」

「小姐，有一隻貓爬進去應該不是很大的問題。」

「不行！不行！這貓很危險！貓很危險！」

「小姐，貓真的不危險……」

「先生！你們這邊到底是不是警察局，是警察局的話，我打電話叫你，你就要來救我……快點！貓進來了……很危險！」

「小姐！妳到底是誰？」

「我是鸚鵡！我是鸚鵡！」

⓪③② 誰長誰短

遊戲目的

激發你的「靈感」。

遊戲準備

形式：建議選擇實驗的方式完成遊戲。

時間：1分鐘

場地：室內

遊戲內容

下圖是兩塊木板的素描圖，如果說「B木板」比「A木板」長，請分析一下原圖。

A

B

遊戲答案

如圖所示：

空間感訓練營

　　靈感是發揮創造力的前提。這道題目的解答就是靠著靈感的指引，所以平時一定要注重捕捉自己的靈感思維，發揮靈感思維的神奇力量。

⓪③③
朝上的點

遊戲目的

提高空間想像能力。

遊戲準備

形式：建議選擇實驗的方式完成遊戲。

時間：1分鐘

場地：室內

遊戲內容

附圖是骰子的展開圖。現把它放在桌面上，讓3點朝上，右面是5點。接下來把它向後轉兩個90度（離開觀察者），向右轉1個90度，再向前轉1個90度（靠近觀察者）。哪個點會朝上？

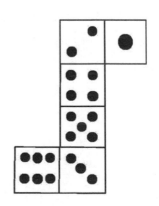

遊戲答案

1點朝上。

空間感訓練營

空間想像小技巧：

（1）跳出平面思維可以借助一些遊戲，比如魔術方塊，拼圖等等。

（2）學習簡單的透視原理知識，加強練習畫一些立體圖形，加深對立體的感受。

輕鬆一下

豪華客機上，非洲食人族的王子也是乘客之一。

空服員：「先生，您的午餐吃什麼？牛排好嗎？」

王子搖頭。

空服員：「那雞排好嗎？」

王子仍搖頭。

空服員：「先生，還是您有想吃的東西嗎？」

王子說：「拿旅客名單給我看一下。」

❿③④
單擺

遊戲目的

提高你的空間想像能力。

遊戲準備

形式：建議選擇實驗的方式完成遊戲。

時間：1分鐘

場地：室內

遊戲內容

圖中是一個單擺，繩子的一頭繫著一個小球，當球擺動到最高點的一剎那，繩子突然斷了，請問球將如何落下？

遊戲答案

球是垂直下落的。

空間感訓練營

當球擺動到最高點的剎那間，球即不再向上，也不向下擺動，這時因繩斷而球不再下擺，所以小球會直接下落。

輕 鬆 一 下

一個生物系學生做實驗，一次他把一隻跳蚤的腳切掉二隻，然後對著跳蚤說：「跳！」

跳蚤還是奮力的跳起，於是他再切斷二隻腳，又對著跳蚤說：「跳！」

跳蚤依然照跳不誤，最後他又再切斷二隻腳，然後又對跳蚤喊：「跳！」

這時跳蚤再也跳不動了，於是他寫下了心得：「跳蚤在切短斷六隻腳後，就變成聾子了！」

035

小牽牛花的維度

遊戲目的

學會用簡單的思維去解決立體問題。

遊戲準備

形式：建議選擇討論的方式說明理解。

時間：1分鐘

場地：室內

遊戲內容

我們常常把一維理解爲線，二維理解爲面，三維理解爲空間，那麼曲線和曲面呢？盤旋式的蚊香是在一個平面上，可是，牽牛花蔓是螺旋式地向上伸展，因此，只有三維空間才能容納它。那麼，能說蚊香盤是二維，藤蔓是三維嗎？你怎麼認爲呢？

空間感訓練營

如果嚴格規定「一維是直線，二維是平面」的話，解釋蚊香盤就應該具備二維知識，解釋藤蔓應該具備三維知識。然而，從數學的規定來看，只能看到一條線。

因此，蚊香也好，藤蔓也好，都是一維。為了表示線上某一點的位置，有一個變數就夠用了。因為它與前面講的情況不同不是垂直伸展的。即使是彎曲的，線上的點也不會離開這條線。因此，歸根結底還是一維的問題。

輕 鬆 一 下

小明參加大學聯考前，他的父親為鼓勵小明努力爭取好成績，就對小明說：「小明啊！為了鼓勵你能在這次聯考中得到好成績，爸爸決定你這次聯考總分有三百多分的話，爸爸就買台三萬多塊的機車送你；總分四百多分的話，就送你四萬多塊的機車；更高分的話就以此類推。」

成績單接到後，小明緊張地問他爸爸：「爸爸，你知道哪邊有賣一萬多塊的機車嗎？」

⓪③⑥
挑戰切割立方體

遊戲目的

提高空間想像能力。

遊戲準備

形式：建議選擇討論的方式完成遊戲。

時間：1分鐘

場地：室內

遊戲內容

　　任何立方體的表面積都等於立方體六個面單面面積相加的總和。例如，下面的這塊立方體乾酪每一面的邊長都是2公分。因此，每一面的表面積就等於2公分x2公分，即4平方公分。由於總共有6個面，因此這個立方體的表面積就是24平方公分。

　　現在，挑戰來了。要求你將這個立方體切成若干塊，使得切割後的形體的表面積之和等於原來這個立方體表面積的兩倍，需要幾刀就切幾刀。

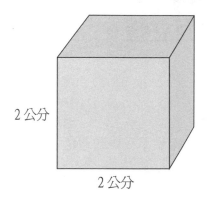

2公分

2公分

遊戲答案

切3刀。

空間感訓練營

切3刀。將立方體的乾酪分割爲相等的8個小立方體。這8塊立方體的小乾酪中每一塊的邊長都是1公分，因此其表面積也就是6平方公分，那麼8個立方體小乾酪塊的總表面積爲48平方公分。

⓪③⑦
平面立體

遊戲目的

透過二維圖形來展示三維的感覺。

遊戲準備

形式：準備一枝鉛筆，一個橡皮擦。建議選擇畫圖的方式完成遊戲。

時間：1分鐘

場地：室內

遊戲內容

火柴的功用，不僅在於點火，還在於遊戲。

如圖，6根火柴組成了一個正六邊形，加三根火柴，使這個平面圖變成立體圖，應該怎麼加呢？

遊戲答案

如圖：

空間感訓練營

立體想像小技巧

（1）找到一個正方體，在一個面上畫一個點。旋轉這個正方體。當看不到這個點的時候，想像它應該出現的位置。翻轉物體，觀察黑點的位置，驗證自己的想想是否正確。

（2）在頭腦中想像一個正方體（之前找到的那一個），想像其中一個面上有一個黑點。想像翻轉物體，並想像黑點位置（回憶昨天看到的黑點的位置）。

（3）一些不規則的物體，並且想像表面上有什麼元素。在頭腦中翻轉物體，並想像其中元素變換的位置。

{ 空間想像力提升方法 }

提高空間想像力，可以根據下面的幾個步驟：

（1）觀察生活中的物體。在觀察的時候注意物體的構成，比如觀察一幅畫，記憶下來，然後閉上眼睛，在頭腦中重現畫面，並且在頭腦中進一步想像它的細節。如果觀察的物件是一棵樹，那麼就在頭腦中想像出這棵樹的細節，比如樹皮、樹葉、樹上的小蟲和鳥，等等。

（2）通過畫圖輔助想像。利用將物體畫下來的方法能夠鍛鍊你的空間感，畫出立體圖形是進行空間圖形的平面化表示，就是將立體的物體在白紙（二維）上表達出來。

（3）動手製作立體模型。課餘時間可以做一些製作模型，由簡單到複雜。比如利用簡單的材料製作正方體、正四面體、正八面體等等模型，這既有助於提高你的空間想像力，也使幫助你領悟到這些幾何體的和諧美，對稱美，進而增加學習數學的興趣。

（4）對實物模型進行想像。牛頓曾說「沒有大膽的猜測，就做不出偉大的發現。」生活中要學會猜測實物的「看不見」部分，觀察模型或認識生活中的實物（如樓層，汽

車），並想像看不見的部分，想像線面繼續延伸、延展之後的情況。

　　（5）利用點線面加強對三維空間的認識。點、線和面是構成空間的元素，點的運動構成了線，而線的運動構成了平面。而這些元素通過運動，又成為立體的構成。所以，培養空間想像力可以由這些基本的元素構成。你可以為自己設置下列問題：

　　a. 一個平面可以將空間分成幾個部分？二個平面呢？三個平面？嘗試擺出模型加以說明。

　　b. 空間三條直線的位置有多少種可能？

　　d. 兩條直線與一個平面的位置有多少種可能？

　　e. 兩條直線與二個平面的位置有多少種可能？

　　通過這些問題大膽想像空間圖形中點、線、面的位置關係與數量關係。

奇思妙想

150個 培養孩子創造能力的
思考遊戲

祕密特工 三

從千頭萬緒中分析出有效情報

有人對某城市使用電話的人做了一項調查，發現有20%的人不把電話號碼放入電話簿上，如果你從該城市的電話簿上隨機抽取了100個電話號碼，問其中多少人是不把電話號碼放入電話簿上的？

在現實的生活中，也經常會遇到這樣的情況，本來很簡單的問題，由於表面現象的干擾，人們把它看得很複雜，結果走了彎路。

在做這個題的時候，很多人的注意力都集中在20%和100這兩個數字上，而實際上這個遊戲的答案與這兩個數字是沒有關係的，屬於干擾人們思維的的資訊。因此做題的時，只要認真分析題意，就能很快找到正確的答案——因為這100個電話號碼都是來自電話簿的，所以這個遊戲的答案為0。

突破這些推理遊戲的方法在於學會把問題簡單化，只要我們在思維的過程中化繁瑣為簡單，就會在撲朔迷離的萬事萬物背後發現簡約的規律。對於有些思維遊戲也是如此，只要認真觀察，找住問題的本源，就會迅速找到遊戲的解題關鍵，順利揭開謎題。

038
黑白分明填字母

提高分析能力。

遊戲內容

　　邏輯對思維訓練有著無可挑剔的作用。那麼，依照下圖的邏輯，請說說Z應該是黑色還是白色？

A	F	K	P	U
B	G	L	Q	V
C	H	M	R	W
D	I	N	S	X
E	J	O	T	Y

遊戲答案

Z 黑色。

情報分析

　　這道題目的重點是從圖形中獲得字母之間的規律。因為所有的黑色字母都能一筆寫完，白色的字母就不能，這就是他們的區別。

039

過目不忘

遊戲目的

用聯想法記住有價值的「情報」。

遊戲內容

請仔細觀察下列10幅圖，研究圖像代表的人物、名字和職業，然後用紙蓋住圖像下的名字和工作，由自己重新寫出來，看看自己是不是「過目不忘」。

張強－警察

劉芬－家政服務員

王平－教授

夏潔－學生

周麗－電台主持人

李飛－廚師

齊蘭－公司職員

楊文－畫家

安磊－司機

崔凱－魔術師

情報分析

　　記憶的過程需要調動你的視覺、聽覺、感覺。做此訓練時，主要是在圖像與名字之間建立一種聯繫，聯繫得好，記得就快了。

0４0

幫動物排隊

遊戲目的

提高分析資訊、總結規律的能力。

遊戲內容

你能找出圖中動物排列的規律，並說出問號處應填上哪種動物嗎？

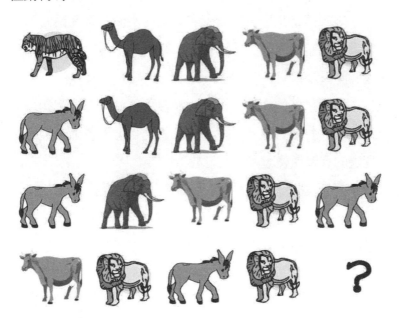

應該填上驢。

在5x4的格子裡，六種動物排成一列，不斷重複，每次都把次列的第一個動物去掉。

順序就是：12345623456345645656。

輕 鬆 一 下

老師規定凡是上課講話者，都要到教室後面罰站，並且把說話的內容大聲說十遍。有一天上課，小明和鄰座的同學咬耳朵，被老師抓到。

老師生氣的說：「小明，到後面罰站！把你剛剛說的話再大聲說十遍。」小明低著頭走到教室後面，開始喃喃的低聲說著。

老師又罵：「大聲一點！讓全班都聽得到！」

小明就大聲的喊：「老師的石門水庫沒拉、老師的石門水庫沒拉……」

❶❹❶

最佳選擇

遊戲目的

培養對規律的總結能力。

遊戲內容

你能選一個最能取代問號位置的圖形嗎？

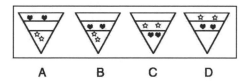

A B C D

遊戲答案

B。

　　首先透過觀察可以發現在第一組圖中空格、桃心與五角星的數量都是三個，運動的方向是從上至下移動。

　　而在第二組圖中，桃心五角星和空格都數量都是兩個，但是運動的方向是從下而上。因此得知選項B是正確的。

輕 鬆 一 下

　　某條街有個乞丐，每天都在那裡乞討生活。

　　一日，某人忽然發現乞丐身邊多了一個碗，但是身旁卻沒有人在。

　　那人便上前詢問：「為什麼你要放兩個碗？」

　　乞丐笑道：「我也不知道怎麼了，最近生意特別好，所以開了家分公司。」

042

下一個該是誰

遊戲目的

培養對規律的總結能力。

遊戲內容

依據圖形變化規律找出第四幅圖形。

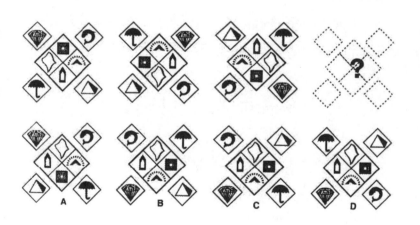

C。

情報分析

　　中心部分的各個圖形是逆時針方向旋轉，而周圍部分的圖形是順時針方向旋轉。

輕 鬆 一 下

　　小明和小王是熱愛棒球的好朋友，常爭論著天堂是不是也有棒球隊，某日小明不幸升天了，不久後就託夢給小王。

　　小明：「我告訴你一個好消息和一個壞消息。」

　　小王：「什麼好消息？」

　　小明：「天堂真的有棒球隊耶！」

　　小王：「那壞消息？」

　　小明：「下個禮拜三的先發投手是你。」

043

五個骰子

遊戲目的

培養對規律的總結能力。

遊戲內容

在A、B、C、D、E五個骰子中，哪一個是左邊的骰面無法構成的？

(A)　　　　(B)　　　　(C)

(D)　　　　(E)

遊戲答案

A塊。

構圖規律：自上而下，由左邊第一行起，半圓形朝向的變化為2上，4右，3下，2左，如此反覆。

每一行數完後，接著數下一行，仍自上而下。

輕 鬆 一 下

某天，精神病院裡的病人都在花園裡散步，有的跟花說話，有的跟蝴蝶玩，其中有個病人，手上拿著一條麵包，一瓶牛奶，身上還背著車門。

醫生覺得很奇怪，於是請護士叫那位病人過來，醫生問：「你手上為什麼拿著牛奶？」

病人說：「散步久了會口渴。」

醫生心想也對，接著問：「那為什麼要帶著麵包？」

病人說：「散步久了會餓。」

醫生心想有道理，但是醫生還是覺得很奇怪，於是就問：「那為什麼要背著車門？」

病人說：「散步久了會熱，這時可以把車窗打開……」

044

繪圖

遊戲目的

培養對規律的總結能力。

遊戲內容

下面3幅圖是按一定規律排列的，請你繪出第四幅圖來。

遊戲答案

由兩個「8」組成。

前三個圖案分別是由兩個反方向的「2」、「4」、「6」組成，所以第四幅圖應該是由兩個「8」組成。

鍛鍊思維能力要積極開展問題研究，養成深鑽細研的習慣。每當遇到問題時，盡可能地尋求其規律性，或從不同角度、不同方向變換觀察同一問題，以免被假象所迷惑。

輕鬆一下

小明和小華兩人很有耐性，為了比比看誰的耐力比較強，他們就搬到豬舍裡和豬一起生活。

三天後的一個中午，小華掩著鼻子衝出來說：「我受不了了！好臭啊！」

又過了五天、六天、七天……小明還是忍著不出來。

大家正替小明擔心的時候，突然有一群豬衝出來說：「好臭！好臭！」

045

形單影隻

遊戲目的

培養對規律的總結能力。

遊戲內容

下列圖形中哪一個是與眾不同的？

A B C D E

遊戲答案

E。

其他的都是中心對稱圖形。換句話說，如果它們旋轉180度，將會出現一個完全相同的圖形。

輕 鬆 一 下

小明和小華因為聯考的關係，在圖書館唸了一天書，直到肚子餓了，兩人協議去附近的吉野家用餐。

才剛點完餐，小明的母親就打電話來。

「喂，小明啊！這麼晚了還不回家，人在哪裡啊？」

小明覺得被誤會，不耐煩的說：「我人在吉野家啦！」

「那你到底要玩到幾點啊？你給我叫吉野的媽媽來聽電話！」

❶❹❻

聰明的匪徒

遊戲目的

提高對規律的總結能力。

遊戲內容

一群匪徒在沙漠中遇到困難了，必須扔下一個，於是狡猾的頭目命19名匪徒排成一行，說：「因為食物、飲水不足，所以在天黑前，凡點到第七名的人可以留在車上，數到最後第七名的那個人就必須留在沙漠中。」說完，頭目自己站到第六名匪徒後面（圖中倒置的火柴是頭目）。有個聰明的匪徒負責點數，他想讓其他弟兄離開沙漠而讓頭目留在沙漠中。那麼，他該如何點數？

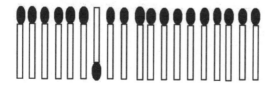

這位聰明的匪徒是從頭目前兩名開始數起的。當他點到第一個第七名時，一名弟兄就得救。再往下數，數到第二個第七名，又一名弟兄得救。依次點下去，弟兄們全部得救留在車上，最後一個第七名正好輪到狡猾的頭目。

輕 鬆 一 下

學期結束的最後一天，小明跑去找級任老師，要求老師為他加分。

老師說：「為什麼？」

小明答：「因為我爸爸說，如果我成績考壞的話，就有一個人要倒楣了，我想老師應該要為自己著想才對。」

⓿④⑦
特殊卡片

遊戲目的

提高對規律的總結能力。

遊戲內容

A～E五張卡片中，哪張卡片是特殊的？

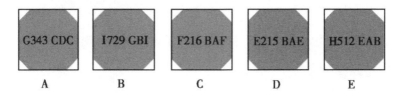

G343 CDC	I729 GBI	F216 BAF	E215 BAE	H512 EAB
A	B	C	D	E

遊戲答案

D。

情報分析

其他各組中，按字母在字母表中的正數序號計算，每組第一個字母的立方數即為圖中的數位，也是後面的字母序號所示表示的數字。例，G=7，7³=343，CDC=343；H=8，8³=512，EAB=512。

長長樓梯臺階數

遊戲目的

提高條件分析能力。

遊戲內容

一條長長的樓梯，若每次跨2階，最後剩1階；每次跨3階，最後剩2階；每次跨4階，最後剩3階；每次跨5階，最後剩4階；每次跨6次，最後剩5階；每次跨7階，剛好到梯頂。問這條樓梯最少是多少階？

遊戲答案

這條樓梯共有119階。

情報分析

根據前5個條件可知，這條樓梯的階數只要再加1，就是2、3、4、5、6五個數的公倍數。

由於這五個數的最小公倍數是60，所以60-1=59能滿足前面五個條件的最小自然數。

　　但是59不能被7整除。因此，只要在59上連續加60，直到能被7整除爲止，這個數就是所求樓梯的階數。

　　59+60=119，119能被7整除。即這條樓梯共有119階。

　　一天，精神病院的護士接到一通電話。

　　對方問：「小姐，你去看看十三房四床的病人還在不在？」

　　護士說：：「請您稍等一下。」

　　過了一會，護士說：「哎呀，他不在了，請問你是？」

　　電話裡的人說：「喔，我只是打電話確認一下，那麼我是真的跑出來了？」

0 4 9
首飾

遊戲目的

學會分析有效資訊。

遊戲內容

傳說從前有一位國王，有一天，他把幾位妃子召集起來，出了一道題考她們。題目是：我有金、銀兩個首飾箱，箱內分別裝有若干件首飾，如果把金箱中25％的首飾送給第一個算對這個題目的人，把銀箱中20％的首飾送給第二個算對這個題目的人。

然後我再從金箱中拿出5件送給第三個算對這個題目的人，再從銀箱中拿出4件送給第四個算對這個題目的人，最後我金箱中剩下的比分掉的多10件首飾，銀箱中剩下的與分掉的比是2：1，請問誰能算出我的金箱、銀箱中原來各有多少件首飾？

遊戲答案

如圖。

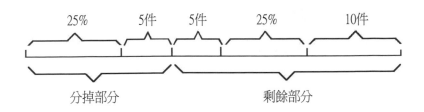

分掉部分 剩餘部分

情報分析

　　在做思維遊戲的時候，遇到很難解決的問題時，要認真分析題中的重要資訊元素，排除多餘干擾，抓住有效資訊，從千頭萬緒中分析出有效情報，並加以分析。

輕 鬆 一 下

　　一個長官問一個老是遲到的士兵說：「為什麼你每天都遲到？」

　　士兵：「報告長官！因為我睡過頭！」

　　長官：「如果每個士兵都睡過頭，世界會變成什麼樣子？」

　　士兵：「那就永遠不會發生戰爭……」

050

巧施妙計，讓盜賊自首

遊戲目的

學會利用「條件」解決問題。

遊戲內容

一位著名化學家研製出了很多化學產品，並因此成了百萬富翁。在一條繁華的大街上，他購置了一棟豪華公寓，把收藏的世界名畫和文物掛在客廳裡。

一天夜裡，有個小偷鑽進屋內行竊。他偷了幾件文物，經過客廳時順手摘下了掛在那裡的一幅名畫並捲起來，打算從原路逃走。突然，餐桌上放的一瓶高級名酒將他吸引住了。

小偷嗜酒如命，看到酒就迫不及待喝了起來。剛喝到一半，忽然聽到門外有響聲，大概是主人聽見有什麼聲響前來察看了。小偷一慌，忙放下酒瓶，逃走了。

第二天一早，化學家發現家中的幾件文物和名畫不見了，就連忙報警。警察局派傑克警長組織破案。

傑克在屋裡轉了一圈，見罪犯沒留下什麼痕跡，卻有



一股酒味。傑克察看了一下餐桌上開著的酒瓶並詢問了化學家，於是斷定是竊賊喝了酒，便心生一計，他要讓這罪犯投案自首。

你知道傑克想出了什麼辦法嗎？

情報分析

傑克讓化學家寫份聲明，登在報上。化學家首先說明自己的身分，並聲明失竊那天晚上放在餐桌上的那瓶酒裡有毒，誰喝了，不出5天必定中毒身亡，他要求愛好那幅畫和那幾件文物的朋友儘快到他家服解毒藥，否則生命會有危險。

竊賊看到聲明以後信以為真，第二天便帶著那幅畫和那幾件文物自首了。

輕鬆一下

今早，小英和小雅在吵架……

小英：「妳這隻豬！」

小雅：「哼！妳才是豬咧！」

看不下去的老師說話了：「既然都是豬，就該和平相處。」

051

絕境如何能逢生

學會發散思維。

遊戲內容

英國情報局特工007在一次執行任務中遭遇強大對手絕殺，為保存實力007決定撤離敵區，駕車潛逃。但當逃到A地時，突然方向盤發生故障，不能左轉彎了。

如果停車修理，敵人就會趕上來，扔掉車子逃跑，也很快就會被追上的。如能設法逃到B點，此後就是直線路段，是可以逃脫的。然而從A點到B點路極為狹窄，根本不能調頭。

面對這樣瞬息萬變的情況，鎮定的007只經過那麼一瞬間的猶豫，隨後便以其精密的高速運轉大腦想出了爭分奪秒到達B點的方法。

他輕拍了下自己的愛車阿斯頓馬丁，發動了引擎。

007是怎樣做到的呢？

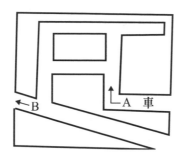

(情報分析)

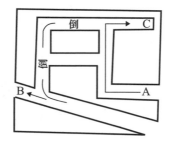

　　007的思維可以順時發散，這是別人所望塵莫及的。其實，由題中可以看到，即便不能往左轉彎，倒著開還是可以的。只要先右拐到C點。再向後倒開就可以到達B點。007的駕駛技術毋庸置疑，所以他的逃脫幾乎可以說是不費吹灰之力的。

052
哪邊的燈亮著

遊戲目的

學會直接思維。

遊戲內容

甲和乙在討論一幅圖，甲說
左邊的路燈亮著，乙則說右邊的
路燈亮著，你說到底是哪邊的路
燈亮著？

遊戲答案

右邊的燈是亮的。

情報分析

在解這個遊戲謎題的時候，可以運用直接的思維方式。
一眼可以看出右邊的燈亮著，因為人的影子是在左邊。

053

真假紅酒調味品

遊戲目的

提高對條件的分析能力。

遊戲內容

廚房裡，調味品之餘，我們常常還放有糖水、鹽水、白開水、葡萄酒等瓶子，所不容易辨認的是，它們顏色大致相同，故而只好貼上標籤以示不同。

但是，百密一疏，在裝葡萄酒瓶子上的標籤內容有假，其他的瓶子上的標籤內容都是真的。那麼怎麼才能知道每個瓶子裡分別裝著什麼呢？

1　　2　　3　　4

1號瓶子的標籤內容：「2號瓶子裡裝的是糖水。」

2號瓶子的標籤內容：「3號瓶子裡裝的不是糖水。」

3號瓶子的標籤內容：「4號瓶子裡裝的是白開水。」

4號瓶子的標籤內容：「這個標籤是最後被貼上的。」

遊戲答案

1號瓶子裝著白開水，2號瓶子裝著糖水。3號瓶子裝著葡萄酒，4號瓶子裝著鹽水。

情報分析

假設1號瓶子的標籤是假的的話，那麼3號的標籤說的是真的，即4號瓶子裝的是白開水，2號瓶子標籤也是真的，就是說3號瓶子裡是鹽水，2號瓶裡是糖水。這樣的話1號瓶子標籤就不是假話，所以這個假設不成立。

所以，1號瓶子的標籤是真的，2號瓶子裡裝的就是糖水，它的標籤也是真的。

如果3號瓶子的標籤說的是真話的話，4號瓶就是白開水，它的標籤也是真的，那麼就變成所有的標籤都是真的，這是不合題意的，不可能。所以，3號瓶子的標籤內容有假（葡萄酒），4號瓶子裡不是白開水。因此，4號瓶子裡是鹽水。剩下的1號瓶子裡就是白開水。

054

猜猜他們各自的職業、愛好和休息日

遊戲目的

提高對條件的分析能力。

遊戲內容

在英國鄉村一個傳統式莊園裡，有5個工作人員，他們都有各自不同的愛好與不同的休息日。

（1）星期二休息的人愛打高爾夫球，但那人不是警衛Clark。

（2）Jones不是那個喜愛打網球的領班。

（3）Wood星期三休息，他不是領班也不是園丁。

（4）James是廚師，但不在星期三休息，也不在星期四休息；Smith也不在星期四休息。

（5）星期一有人打橋牌，司機不下象棋，James不在星期二休息。

請問：他們各自的職業、愛好及休息日是什麼？

在思考的時候可以依靠一些辦法來輔助我們，比如表格，在這倒思維遊戲中我們就可以利用表格來說明我們分析題目中所提的情報。

由條件（1）得：Clark是警衛。

由條件（4）得：James是廚師。

由條件（3）得：Wood既不是領班也不是廚師，那他只能是司機。

再由條件（2）得：Jones不是領班，則他只能是園丁，進而推出Smith是領班。

至此，結合分析和給出的條件可初步得到下表（表格中的空白待定）：

姓名	職業	愛好	休息日
Smith	領班	網球	
Jones	園丁		
Wood	司機		週三
Clark	警衛		
James	廚師		

　　進一步由條件（3）、（4）得：Wood、James、Smith都不在週四休息，週四只能Clark或Jones休息。

　　由條件（1）、（3）、（5）得：Wood、James、Clark都不在週二休息，週二只能Jones或Smith休息。

　　由條件（2）得：領班Smith是喜歡打網球的；由條件（1）得：週二休息的人喜歡打高爾夫球，所以週二只能Jones休息，進而週四只能Clark休息。

　　再由條件（5）得：週一休息的人愛打橋牌，則Smith也不能在週一休息，他只能週五休息，所以週一James休息。此時填表如下：

姓名	職業	愛好	休息日
Smith	領班	網球	週五
Jones	園丁	高爾夫	週二
Wood	司機		週三
Clark	警衛		週四
James	廚師	橋牌	週一

　　又因為司機不下象棋，所以上表中Wood愛好釣魚，Clark愛好下象棋。

055

芮氏地震回想錄

遊戲目的

提高分析能力。

遊戲內容

　　地震是地球內部運動引起的地表震動的一種自然現象。地球上板塊與板塊之間相互擠壓碰撞，造成板塊邊沿及板塊內部產生錯動和破裂，是引起地面震動（即地震）的主要原因。我們知道，地球表面，並不是一塊完整的岩石，而是由大小不等的板塊彼此鑲嵌組成的，其中最大的有七塊，它們是南極板塊、歐亞板塊、北美板塊、南美板塊、太平洋板塊、印度澳洲板塊和非洲板塊。這些板塊在地幔上面每年以幾公分到十幾公分的速度漂移運動，相互擠壓和碰撞。在一次報導中，我們得到了5個資訊，請試著排列其先後順序。

　　（1）新聞報導發生了一次芮氏6.8級地震

　　（2）人們紛紛向外跑去

　　（3）老鼠竄來竄去，雞不入舍

　　（4）有人跳出窗戶摔傷了腳

（5）室內的吊燈在擺動。

A、1-3-5-2-4　　　B、3-5-2-4-1

C、1-5-3-2-4　　　D、2-4-5-3-1

遊戲答案

B。

情報分析

讀題後可知，結合題意，因為新聞報導一定是在地震發生之後，所以（1）一定是最後一項，由此，可排除A、C項，因為地震前動物通常都會有反應，所以（3）應為第一項，所以應選B項。

培養分析能力的小技巧：

（1）培養濃厚的興趣和好奇心。好奇心可以激起對其觀察的物件濃厚的興趣，你就會堅持分析而不會輕易厭倦。

（2）加強知識和經驗儲備。只有這樣才能在分析過程中排除干擾，捕捉重點資訊。

（3）掌握良好的分析方法。堅持分析的客觀性，要注意被觀察目標的典型性等等，而不能主觀臆測或者以偏概全。

{ 分析能力提升方法 }

生產中需要一段鐵鍊，庫房中只有五段每段只有三個鐵環的鐵鍊，這五段鐵鍊連起來的長度正好是所需要的。在只切斷三個鐵環的情況下，怎樣將這五截三鐵環連起來呢？

人一生有很多次的入睡和醒來，請問：從你生下來的那一刻起，你入睡和醒來的次數哪個多呢？多多少次呢？

一個人花了8塊錢買了一隻雞，9塊錢將雞賣掉，然後又覺得不划算，花10塊錢買了回來，11塊錢賣給另一個人，問：他賺了多少？

解決這些問題，需要用到我們的分析思維來對已知的條件進行整理，分清主次詳略，並對整理的結果進行重新組合、構建，以使得問題得以順利解決。

（1）巧妙利用自己的知識。一個人的分析能力的強弱與人生經驗和知識水準有關。這些經驗和學識往往會對分析起到一定的作用。現有的經驗、知識既可能會促進人們的思考，同時又可能限制人們分析能力的發展。比如有些人有過「前車之鑒」，在以後的生活中，就會懂得如何智慧地分析問題，而有的人則會「一朝被蛇咬，十年怕草繩」。

（2）相信第一感覺，不受情緒影響。人的情緒也會影響分析思維。生活中我們可能都有過這樣的體驗：當情緒處於喜悅或憤怒的極端時，我們的分析思維都會受到影響，我們可能就會主觀地分析問題。情緒對分析能力的影響也被稱為「第一感覺」。只有及時調整第一感覺，突破自我設限、現有知識和經驗的阻撓，才能夠正確地分析問題。

（3）培養縝密思維的習慣。遊戲是訓練縝密思維的有效方法，能在思維遊戲中發現自己分析思維的漏洞，及時彌補，「亡羊補牢」在任何時候都不晚。

奇思妙想

150 個 培養孩子創造能力的 思考遊戲

王牌偵探

四

唯一的真相躲在隱密的細節中

偵探推理遊戲是一種非常具有挑戰性的遊戲，透過推理，不僅可以活躍思維，挑戰智慧，還能最大限度地激發推理潛能，拓展想像空間，在潛移默化中提高邏輯思維能力，提高智商。

細節思辨的方法常常是解決很多思維遊戲的途徑之一，對於解決觀察、推理等類型的思維遊戲來說細節思辨法是很重要的方法。

現今社會，細節分析能力越來越為人們所重視。本章選取了經典的推理遊戲，只有首先找到那些容易被忽略掉的細節，你才能找到隱藏的真相。

四人智擒女盜賊

遊戲目的

提高細節分析能力。

遊戲內容

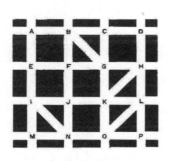

一天夜裡，博物館遭襲，經錄影科緊急調錄影來看是一個女盜賊，有情報說她是從拘留所逃脫，並在盜取博物館一幅名畫後劫了一輛計程車向A街（如圖）方向逃去。A社區員警署立即在所有街區緊急部署警力阻截，不巧當晚A警署只有4名員警。

正當員警署發愁之際，新進員警大衛給了一個對策，於是四位員警立刻行動，占據了有利道路，用以監視所有道路出口。那麼，如何配備員警力量才能有效阻截這個女盜賊呢？請在圖上畫出四位員警的位置。

遊戲答案

如圖所示：

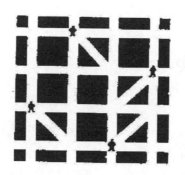

推理訓練營

透過觀察可以發現圖中共有十六的路口，而每一個人都可以監視四個不同的方向，透過這樣的站法，每個員警都可以守住不與他人重疊的路口。這樣，不管盜賊從哪一個出口逃走，都無法避開警方的視線。

摩托車嫌疑鎖定

遊戲目的

提高推理能力。

遊戲內容

在一起盜竊案的調查中，警官把嫌疑定在甲、乙、丙三個人中，並且得知：

（1）盜竊犯是帶著贓物騎摩托車走的。

（2）如果不和甲一起，丙絕不會作案。

（3）乙不會開摩托車。

（4）罪犯是三個人中的一個或者兩個。

那麼，在這個案件中，甲有罪嗎？

遊戲答案

甲是有罪的。

推理訓練營

這道題的解題思路採用的是一種假設思維的方法。運用這種方法可以根據已知的科學原理和事實材料對事物存在的規律和原因做出有根據的假設和假定，利用已知資訊理論證假設，進而得出正確的結論。可以用在邏輯思維遊戲和判斷思維遊戲當中。

先假設乙是沒有罪的，那麼罪犯是甲或者丙，但是丙是要和甲一起作案的，所以在乙沒有罪的情況下，甲一定有罪；如果乙有罪，他得要夥同一個人作案，如果他夥同的是丙，那麼甲一定也回去。所以甲還是有罪的。

058

綁票勒索贖金案

遊戲目的

提高推理能力。

遊戲內容

綁票勒索是我們常見的綁架案，一般情況下，警方會連人連贖金一併救出。然而這次，警方感到十分不解。

某銀行董事長的兒子被綁架，歹徒勒索20萬美元的贖金。歹徒打電話給受害者的家屬說：「把錢放在手提箱裡，在今晚9點放到火車站22號寄物箱內。寄物箱的鑰匙在旁邊公用電話亭的架子下面，用膠布黏著。把手提箱放入寄物箱後，再把鑰匙放回原處。」

兒子性命攸關，董事長答應了歹徒的要求，但他還是叫人祕密地報告了員警。董事長把20萬美元裝進手提箱，於晚上9點鐘趕到火車站。在寄物箱附近，已有員警在祕密監視。董事長找到鑰匙，把手提箱放入22號寄物箱，鎖上箱子，將鑰匙放回原處後，便驅車離開了。

電話亭附近也有員警監視。可是一直到天亮，歹徒始終

沒有露面。

第二天中午，董事長接到歹徒的電話說：「20萬美元已經收到，你的兒子今天就能回家。」員警接報後馬上打開22號寄物箱。手提箱仍在，但20萬美元已經沒有了。

請問：歹徒究竟是怎樣把錢取走的呢？

推理訓練營

歹徒從22號寄物箱背後的箱子裡，將中間的隔板取下，然後把手提箱拉過去，取出鈔票後再把手提箱推回原處，然後再放好隔板，一切恢復原狀。

原來，歹徒就是寄物處的管理員。

實用這個方法解決問題的時候有三個內容：第一，收集掌握各種資訊；第二，分析和篩選有效的資訊；第三，對重要的資訊進行概括、歸納，最終得出正確的答案。

059

福爾摩斯

遊戲目的

提高推理能力。

遊戲內容

提問：泰晤士河畔的一棟公寓裡發生了一起兇殺案。罪犯十分狡猾，當福爾摩斯趕到作案現場時，發現連時鐘都被砸碎了。偵探找到了一塊碎片，長針和短針正好各指在某一刻度上，長針比短針多1刻度，但看不出具體時間（如圖）。

但福爾摩斯卻從中分析出了作案時間。你知道是幾點幾分嗎？

遊戲答案

作案時間是2點12分。

推理訓練營

短針走一刻度相當於長針的12分鐘，故當短針正指著某一刻度時，長針必有0分、12分、24分、36分、48分等幾個位置。研究兩針的位置之後便可得出答案。

輕 鬆 一 下

從前，有一位老秀才，一生不曾中舉。

之後生了兩個兒子，於是將大兒子取名「成事」，小兒子取名「敗事」。

他認為：「人生功名，就在成敗之間。」

一天，老秀才出門，臨走時讓妻子督促小孩練習書法，規定大的寫三百個字，小的寫兩百個字。老秀才快要回來時，妻子去查看情形，大兒子少寫了五十字，小兒子多寫了五十字。

過不久，老秀才回家問妻子，兒子們的功課做的如何？妻子回答說：「寫是都寫了，但是成事不足，敗事有餘，兩個都是二百五。」

060
小偵探智脫迷宮

遊戲目的

提高判斷能力能力。

遊戲內容

　　傑克的父親是一名出色的偵探，在父親的薰陶下小傑克也聰明無比。在一次野外探險中，傑克單獨外出遇到了哈族人圍攻，在狂奔中逃進了一座迷宮城堡。雖然躲避了哈族人的進攻抓捕，卻不幸發現自己也迷失在了城堡裡（如圖1，即傑克所在位置前後左右的光景），幸而，傑克在進堡時隨手抓了幾張壁畫紙用來探路，而這幾幅壁紙中其中一張上恰好藏著一副迷宮結構圖（如圖2）。聰明的小傑克正是利用了自己的觀察和推理很快找到了自己可能在的位置，進而破解了這個迷宮。

　　假如是你在這個迷宮城堡中迷失了，你能如小傑克那樣很快找到自己的位置嗎？請按照線索推斷你自己可能在的位置。順便一提，你可能在的位置一共有4處哦。

圖1

圖2

推理訓練營

　　小傑克其實是用了排除法推斷出了自己所處的位置。看圖1中的光景，我們可以知道，北只能向左，西向左向右都可以；東只能向右，南也只能向右，只要小傑克找出合乎這幾個條件的地方即可。如圖所示：

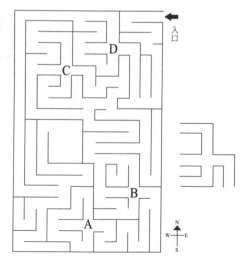

061

來自路易士大街的情報電話

遊戲目的

發散思維，提高想像能力。

遊戲內容

摩西警長來到路易士大街，他發現街角有一夥人，都是正在緝捕的在逃犯。

警長便用電話通知警局。他裝著和女朋友通電話，這夥人聽到的電話內容是這樣的：「親愛的莉莉，妳好嗎？我是摩西，昨晚不舒服，不能陪妳去看電影，現在好多了，全靠妳在路易士大街買的那瓶特效藥。親愛的，不要和目標生氣，我們會永遠在一起的，請妳原諒我的失約，我的病不是很快就好了嗎？今晚趕來妳家時再向妳道歉，可別生我的氣呀！好吧，再見！」

這夥人聽了大笑不止，可是5分鐘後，警方突然出現在他們面前，他們不得不舉手投降。

請問，摩西是如何向警方提供情報的？

推理訓練營

摩西在打電話時做了點手腳，在通話時，探長一講到無關緊要的話，就用手掌心捂緊話筒，不讓對方聽到，而講到關鍵的話時，就鬆開手。

這樣，警方就收到了這麼一段「間歇式」的情報電話：「我是摩西……現在……在路易士大街……和目標……在一起……請你……快……趕來……」

輕鬆一下

小明的釣魚技術不好，從早到晚一直更換魚餌。

一下用小魚、一下又用小蝦，但是一條魚也沒釣上。後來，他憤怒的丟下釣竿不再釣了，然後，從口袋裡掏出許多零錢，惡狠狠地丟在水裡說：

「都是一些挑食的魚！喜歡吃什麼自己去買好了啦！」

⓿❻❷
昆蟲學神祕的「觸電身亡」

遊戲目的

體會知識在推理中的作用。

遊戲內容

　　亞馬遜河是世界第二大河流，經巴西流向東方的大海。在亞馬遜河上游，有一片神祕的熱帶雨林。

　　一個昆蟲學家來到這裡採集蝴蝶標本。在這片熱帶雨林裡，他終於忍受不了酷暑的炎熱，決定到河裡洗個澡。他脫光了衣服，猛然跳進河裡，正當他準備痛痛快快地洗去渾身的炎熱時，突然一聲慘叫，全身癱軟，當即身亡。

　　經檢查，他是因觸電而死。然而，這裡既無發電機，也無輸電線。當時天空晴朗，萬里無雲，也不可能是遭受雷擊。

　　究竟是怎麼回事呢？

推理訓練營

這位昆蟲學家是觸到電鰻死亡的。電鰻是淡水魚，分佈於南美的亞馬遜河和奧里諾科河，身長約2公尺，牠們在覓食或防禦進攻時，會放出強大的電流，可產生300～800伏特的電壓，可致人死亡。

在思考的時候，有時候不用深入的分析，僅依據感知或者簡單的思維迅速對問題做出判斷。不要毫無根據的主觀臆斷，而是在平時生活中多多儲備豐富的實踐經驗和生活常識。

輕 鬆 一 下

一個男子怒氣沖沖地對寵物商店的老闆說：「你把狗賣給我看門，但是昨天晚上小偷進我家偷了我三百元，牠連叫都沒有叫一聲。」

老闆立即回答：「這條狗以前的主人是千萬富翁，所以三百元牠根本不放在眼裡！」

063

自吹自擂的小夥子

遊戲目的

提高依靠嘗試的判斷能力。

遊戲內容

琳達喜歡史蒂芬是眾人皆知的事情，然而大家都不看好這場戀愛，因為很顯然，琳達是一個非常純潔的女孩子，而史蒂芬卻油腔滑調、不務正業。在一次約會中，史蒂芬又開始對琳達自吹自擂起來。

他說：「琳達，妳可知道我有多能幹，昨天酒吧的那個禿頭老闆又送了我三百多美金呢，我去了『海釣天堂』，可是，我不知道有賊已經盯上我了！幸好我機智勇敢，而且善於觀察，當一個刺客偷偷從背後過來，正要用匕首刺我時，我用釣魚海的水面當做鏡子，看到了他的貪婪的眼神。於是，我不動聲色地釣魚，然後在一個瞬間便迅速揮起魚竿朝後甩去，正好，我那漂亮的魚鉤不負我望地勾住了那傢伙的臉，他號叫著逃走了！」

喜歡釣魚的琳達一聽瞬間變了臉，有些生氣地叫道：

「你不要再騙我了，不管你多厲害都不可能發現後面的襲擊者，你為什麼還是這麼愛自吹自擂呢？！」

琳達為什麼能從崇拜的眼光中跳出來，發現史蒂芬在自吹自擂呢？

推理訓練營

史蒂芬說刺客從背後過來時，他從水面上看到了刺客的身影這是根本不可能的，利用物理原理，釣魚海的水面是水平的，在垂釣者的下面。那麼水面所反射到垂釣者這邊的，只能是對面的人和物，而不可能映出身後的人影的。

琳達之所以發現他在說謊正是因為她自己也愛釣魚，明白其中的原理。

輕 鬆 一 下

記者訪問一位富翁，問他為什麼這麼努力賺錢。

富翁：「這一切都要感謝我的老婆。」

記者：「為什麼？」

富翁：「因為很好奇，我想知道，到底我要賺多少錢才夠她花？」

⓪⑥④
天敵

遊戲目的

學會將事物聯繫起來。

遊戲內容

燃著的火柴和滅火器的關係，類似於灰塵和哪一項的關係？

遊戲答案

E。

推理訓練營

解題的重點在於找到問題與答案之間的關係，火被滅火器撲滅，類似於灰塵被真空吸塵器吸掉。

輕鬆一下

　　某小學老師正在批閱小朋友所交上來的日行一善實例，發現小明和小華內容寫得都是「扶老太婆過馬路」，而且時間地點一模一樣，就叫來兩位質問他們。

　　小明無辜地答道：「沒辦法呀！她一直不願過去，我就和小華一起架著她過去。」

❶❻❺ 追查五狙擊殺手

遊戲目的

用排除法提高推理能力。

遊戲內容

刑事局人員歷經千辛萬苦，總算取得有關A、B、C、D、E五名狙擊手的部分情報，再透過仔細分析，旋即理解B狙擊手的綽號。其資料如下：

（1）大牛的體型比E狙擊手壯碩。

（2）D狙擊手是白猴、黑狗的前輩。

（3）B狙擊手總是和白猴一起犯案。

（4）小馬哥和大牛是A狙擊手的徒弟。

（5）白猴的槍法遠比A狙擊手、E狙擊手神準。

（6）虎爺和小馬哥都不曾動過E狙擊手身邊的女人。

請問，B狙擊手的綽號是什麼？

遊戲答案

大牛。

推理訓練營

從（1）、（5）、（6）情報得知，E狙擊手就是在這些項目中均未提及綽號的某人，換言之，從A狙擊手到D狙擊手都不是此人。根據上述這個關鍵和（4）、（5）項情報，我們可以知道A狙擊手就是指「虎爺」。再從這個關鍵和（2）項情報作推敲，我們便可以知道D狙擊手就是指「小馬哥」。

然後，再根據這個關鍵和（3）項情報，我們又可以知道C狙擊手其實就是指「白猴」。知道A、C、D三名狙擊手的綽號之後，剩下的B狙擊手無疑就是指「大牛」了。

輕 鬆 一 下

我買了一本鬼故事書，售價兩百元。老闆還說不可翻到最後一頁，否則太可怕了。

我回家的時候終於看到最後一頁，沒想到是建議售價五十元……

066

奇怪的鐘錶

發散思維，提高解決問題的想像能力。

小帆的爸爸喜歡收藏一些稀奇古怪的東西。

有一次，小帆進爸爸的書房，看到桌上的時鐘顯示12點11分。20分鐘後，他到爸爸的書房去，卻看到先前的鐘顯示11點51分。小帆覺得很奇怪，40分鐘後他又去看了一次鐘，發現它這一次顯示12點51分。

這段時間沒有人去碰時鐘，房間裡也只有這個鐘，爸爸又是用這個鐘在看時間，究竟是怎麼回事呢？

這是一個鏡像時鐘，需要透過鏡子映照看到真實的時間。事實上，如圖所示，數字都是反過來的12點11分是11點51分、11點51分是12點11分、12點51分正好也是12點51分。小帆是看到了沒經鏡子映照的數字。

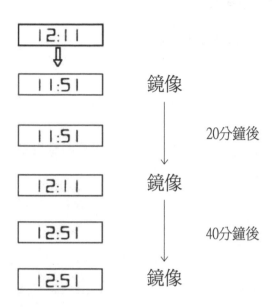

輕鬆一下

小張去找工作時，老闆問他：「你會些什麼？」

小張：「嗯⋯⋯我只有兩件事不會而已」

老闆：「哇！這麼厲害啊！那說說看你不會哪兩樣呢？」

小張：「這個也不會，那個也不會。」

067
摔死的假象

透過現場描述的分析和辨別，提高的邏輯思維能力和場景模擬能力。

遊戲內容

不同的人分別扮演傷者，鄰居和員警，模擬以下場景：某天清晨，在一堵圍牆外的大樹下發現一個受傷的人。傷者赤著腳，腳底板有幾條從腳趾到腳跟的縱向傷痕，而且還有血跡。旁邊有一雙拖鞋。

鄰居說道：「他是想爬樹翻入圍牆。但不小心摔下來了。他可能是想行竊。」

員警卻說：「不，這個人不是從樹上摔下來的，而是被人擊昏後放在這裡的。兇手是想把被傷者偽裝成不慎摔倒的假象。」

你能判斷誰說的對嗎？

遊戲答案

正確的人是員警。

推理訓練營

傷者腳底的傷痕從腳趾到腳跟是縱向的，若他真是爬樹時從樹上摔下來的，那麼腳底板不會有縱向的傷痕。

因為爬樹時要用雙腳夾住樹幹，腳底受傷也只能是橫向傷痕。

輕　鬆　一　下

　　有一艘船在大洋中由於船底破了一個大洞，眼見不久就要沈船了，船長在甲板上問著旅客：「請問，有誰會禱告的？」

　　一位旅客自告奮勇的說：「我會！」

　　船長對著身旁的助手說：「除了剛剛那位先生外，每個人發一套救生衣，我們剛好少一套。」

068
獵人的掛鐘

遊戲目的

學會利用集中思維。

遊戲內容

一位住在深山中的獵人只靠屋子裡的掛鐘來計時，有一天，因為忘了上發條，鐘停了，為了核對時間他去了趟集市。

出門前他先上緊掛鐘的發條，並記下了當時的時間：上午6：35（時間已經是不準了）。

途中他經過電信局，電信局的時鐘是很準的，獵人看了鐘並記下了時間，上午9：00。到市集購買完需要的商品，獵人又沿原路返回。

經過電信局時，電信局的時鐘顯示的是上午10：00。回到家裡，牆上的掛鐘指著上午10：35。請問獵人應該把時間調到幾點幾分才是準確的？

推理訓練營

做這個遊戲題的時候首先要明白我們需要達到一個什麼目標，圍繞著算出正確時間這個問題來集中精力收集相關的資訊，要明確獵人出發的時間6：35分，回去的時間是10：35分，也就是說獵人去市場來回的時間是四個小時，而在集市上的時間是一小時。

因為他兩次經過電信局的時間一個是九點，一個是十點，所以他在路上的時間是三個小時。

從中我們可以得知從他家到電信局的時間是一個半小時，根據他第一次到電信局的時間是九點，我們就能算出來，他出發的時間是7：30，到家的時間應該是11：30。

在這個遊戲的解題過程中，我們採用的是集中思維的方式，所謂的集中思維是指問題只有一種正確的答案，每一個思考步驟都指向這一個答案，使得收集到的多種已知資訊，在思維的帶動下向同一個目標靠近，最後探索出一個正確的答案。

❶❻❾
路標

遊戲目的

利用排除法，提高解決問題。

遊戲內容

一個人迷了路，找了很久，他終於找到了新的路線。這條路線要經過A、B、C三個城市。

他在A城市發現一個路標，上面寫著：「到B城市40公里，到C城市70公里。」於是他繼續走，等他到達B城市時，發現另外一個路標，上面寫著：「到A城市20公里，到C城市30公里。」他困惑不解，當他繼續走到了C城市時，他又發現了一個路標，上面寫著：「到A城市70公里，到B城市40公里。」

這時他遇見一位當地人，那個人告訴他，那三個路標中，只有一個寫的是正確的，另外一個有一半是正確的，還有一個寫的全是錯誤的。那麼，哪個路標是正確的，哪個路標全是錯誤的呢？

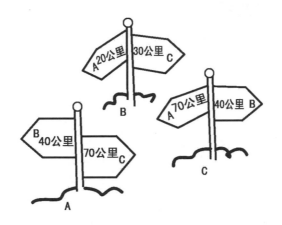

推理訓練營

C城市的路標是正確的，B城市的路標全是錯誤的。

輕 鬆 一 下

　　幼稚園老師出了題目叫作「公雞」。

　　老師：「哪一種動物有兩隻腳，每天太陽出來時會叫，而且叫到你起床為止？」

　　小朋友異口同聲大叫：「是我媽媽！她很會叫！」

070
懷錶的懸賞啟事

遊戲目的

提高思維的縝密性。

遊戲內容

羅蒙德醫生的一塊祖傳懷錶遺失了。他吩咐司機阿里在當地報紙的廣告欄裡登了一則尋找懷錶的啟事。這會兒，羅蒙德正拿著報紙仔細看著啟事。

啟事標題：找到懷錶者有賞。全文如下：「懷錶屬祖傳遺物，懸賞250美元，有消息望告知，登廣告者LMD361信箱。」

阿里正在花園裡工作，這時，門鈴響了，開門一看，外面站著一位紳士。他恭敬地說道：「我叫亨利。我是為那則懷錶啟事來的。懷錶是你的嗎？」

羅蒙德想不到這則啟事還真有用。他激動地抓住亨利的手說：「是的，就是這個錶。真是太感謝您了。您是在哪兒撿到的？」

亨利說：「這錶不是撿到的。是我在車站看見一個小孩

兜售這塊錶，就用5美元買了下來。今天，我從報紙上看了廣告，馬上就趕來了……」

羅蒙德還沒等亨利說完，便和阿里將他扭送到了警察局。

這是為什麼？

遊戲答案

亨利是偷懷錶的人。

推理訓練營

因為司機阿里並沒有把羅蒙德醫生的住址寫進啟事中，啟事裡只有郵政信箱的號碼。如果亨利光看啟事的話，是不可能知道當事人住址的。

輕鬆一下

妹妹：「哥，你是我見過最愛乾淨的人」

小明：「妹妹過獎了，妳是怎麼看出來的？」

妹妹：「不管什麼事，你都推得一乾二淨！」

⓪⑦① 護送寶馬

遊戲目的

提高整體思維能力。

遊戲內容

　　一位歐洲富人不惜重金從亞洲買了一匹日行千里，夜走八百里路的寶馬。為了把馬安全運送到家，他專門請了一支手槍隊來保護這匹馬。當手槍隊和這匹馬同在火車的同一節車廂上，走在開往歐洲的路上時，馬卻被盜走了。

　　據說，這支大約10人的手槍隊一直和馬寸步不離，但並不是手槍隊監守自盜，這究竟是怎麼回事呢？

推理訓練營

　　這個問題要借助整體思維。盜賊把整個車廂都盜走了，所以也把馬和手槍隊一塊兒弄走了。將整個車廂是想做一個整體，那麼疑問就迎刃而解了。所以，在平時要有意識地培養整體思維能力，學會整合性思考，建立全面思維。

072

總經理槍擊事件

遊戲目的

用嘗試說明自己思考。

遊戲內容

炎炎夏日的一天傍晚，公關公司總經理死在自己的辦公室。現場偵查時發現他右手握著手槍，一槍擊中頭部，桌子上擺著一台電風扇和一封普通的單頁紙遺書。遺書中說自己是因事業失敗欠款而難以承受，所以選擇自殺。

經現場勘查，辦公室的空調確實故障了，所以使用電風扇。但電風扇的線已從牆壁的插座上拔出，從可能性看，是總經理在死後從椅子上翻倒時碰到了電風扇的電源線，因此插銷才被拔出的。

偵查刑警為慎重起見，將電源插頭插入插座一試，因為電風扇的開關開著，電風扇又轉動起來。見狀，刑警馬上斷定，滿臉嚴肅地說：「立刻成立專案組。這不是自殺，是他殺。兇手是在射殺總經理後將模擬的假遺書放到桌子上，然後逃離現場的。」

那麼，這位資深的刑警判斷他殺的證據是什麼？

推理訓練營

插上電源線電風扇開始轉動，桌子上的遺書就會被吹跑了。而那份遺書在屍體被發現時仍放在桌子上。也就是說，總經理死後碰斷了電源使電風扇停止轉動，然後兇手才將遺書放在桌上的。毫無疑問這是他殺。

輕鬆一下

小明在電話亭跟朋友聊完天後，打了通電話給學校的教官。

小明：「教官，我現在很害怕，電話亭玻璃外面有一堆人惡狠狠的人盯著我。」

教官：「你別害怕，我馬上趕到！對了，是什麼原因？」

小明：「我也不知道⋯⋯只知道他們在我打電話的時候就一直盯著我看⋯⋯」

教官：「有多久了？」

小明：「有四小時左右了吧。」

❶❼❸
波娣婭的珠寶盒

遊戲目的

提高邏輯推理能力

遊戲內容

　　在莎士比亞的《威尼斯商人》一劇中，波娣婭有3個珠寶
盒，一個是金的，一個是銀的，一個是銅的。在這3個盒子的
某一個中，藏有波娣婭的畫像。波娣婭的追求者要在這3個盒
子中選擇一個，如果他的運氣夠好，或者頭腦夠聰明，能挑
出藏有波娣婭的畫像的那個盒子，他就能娶波娣婭為妻子。
如下圖所示，在每個盒子的外面寫有一句話，內容都是有關
本盒子是否裝有畫像的。

金盒子	銀盒子	銅盒子
畫像在此盒中	畫像不在此盒中	畫像不在金盒中

波娣婭告訴追求者，上述3句話中，最多只有一句是真的。這位追求者能成為幸運者嗎？要想成為幸運者，他應該選擇哪個盒子呢？

遊戲答案

畫像在銀盒子中。

推理訓練營

金盒子上的話和銅盒子上的話是矛盾的，所以兩句話必有一真。又因為3句話中最多只有一句是真話，所以銀盒子上的是假話。因此，畫像在銀盒子中。

輕 鬆 一 下

爸爸想考驗兒子的野外求生能力，於是問他：「假如你在野外碰到眼鏡蛇，你該怎樣？」

兒子答：「先打破牠的眼鏡，然後趕快逃走！」

0⃝7⃝4⃝

晚宴槍案的兇手

遊戲目的

提高推理能力。

遊戲內容

　　哈里和他的妻子哈里雅特舉行晚宴，邀請的客人有：他的弟弟巴里和巴里的妻子巴巴拉；他的姐姐薩曼莎和薩曼的丈夫撒母耳；鄰居南森和南森的妻子納塔莉。當他們全部在餐桌就座的時候，其中一個突然拔槍向另一個射擊。長方形餐桌周圍的座位安排如下圖所示：

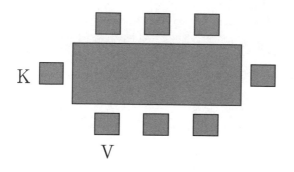

K

V

（1）兇手坐在標有K的座位上。

（2）被害者坐在標有V的座位上。

（3）每位男士都坐在他妻子的對面。

（4）男主人是唯一坐在兩位女士之間（即沿桌子邊緣左側是一位女士，右側是另一位女士）的男士。

（5）男主人沒有坐在他姐姐的旁邊。

（6）女主人沒有坐在男主人弟弟的旁邊。

（7）被害者和兇手曾是夫妻關係，現已離異。

這8人中誰是兇手？

遊戲答案

男主人是被他弟弟的妻子——巴巴拉所殺害。

輕鬆一下

學校剛公布段考成績，媽媽就問小賀：「聽說隔壁家的小華數學考九十九分，你考幾分？」

小明一臉得意說：「嘿！我比她多一點！」

媽媽很高興：「那你考一百分囉？」

小明：「錯！是九點九分！」

｛ 推理能力提升方法 ｝

面對一件事物時，先要在頭腦中形成初步印象，接著頭腦才開始運作對事物資訊進行整合，而推理就是大腦思維整合的最後一步。

推理思維不是先天具有的，而是人們憑藉規律和經驗，推測和瞭解那些沒有直接感受的資訊，並以此來解決難題。在進行推理的時候，你可以運用三種推理方法：演繹推理、歸納推理和類比推理。

（1）演繹推理是兩千年前古希臘哲學家亞里士多德提出的，經過後世不斷完善形成的一個體系。它從一般規律出發，運用邏輯證明或數學運算，得出特殊事實應遵循的規律，即從一般到特殊。演繹推理又可分為三段論、假言推理和選言推理等形式。比如，凡是鳥類都有翅膀，蝙蝠沒有翅膀，所以牠不是鳥類。

（2）歸納是一種從特殊到一般的推理。例如貓頭鷹是鳥，有羽毛；麻雀是鳥，有羽毛；燕子是鳥，有羽毛，喜鵲是鳥，有羽毛，推出所有的鳥都有羽毛。

（3）類比推理是從特殊性前提推出特殊性結論的一種推

理，也就是從一個物件的屬性推出另一物件也可能具有這屬性。比如，春天和季節、獅子和野獸、天空和交通物等。

　　總之，儘管對不同的問題有不同的推理思路，但在解題的思維方式上還是有很多共同點：找出事物的關聯，發現異同，從中運用合適的推理方法找到答案。

　　所以要養成從多角度認識事物的習慣，及全面地認識事物的內部與外部之間、某事物同他事物之間的多種多樣的聯繫。

談判專家

用邏輯學磨礪語言的刀鋒

五

你也許有過這樣的經歷,早上起床後,通常明媚的陽光會照在窗戶上。但是有一天早晨卻發現沒有陽光,你就會推測今天的天氣不好,這就是生活常識和經驗幫助我們做出的一個判斷。這是一種直覺判斷。是對自己將要進行的生活和工作做出一個很準確的判斷,當我們對自己的生活、學習等各方面的事情都有了準確的判斷後,我們就如同多了一雙慧眼,能夠透過一切撲朔迷離的迷霧,清晰地看到事物的真實本質。

邏輯思維越來越被人們所重視,它對於考察一個人的思維方式和思維轉變能力有著極其明顯的作用,而根據一些研究顯示,這樣的能力也和工作和生活中的應變和創新能力息息相關。

在本章我們選取了邏輯思維遊戲,在回答這些問題時,你必須衝破思維定勢,試著從不同的角度考慮問題,利用新的思維模式,比如逆向思維和換位思考等等,並把這些問題與自己熟悉的場景聯繫起來,才能得到突破和提高。

但是一定要記住,「授之於魚,不如授之於漁」,只要掌握了常用的方法和技巧,以後遇到邏輯思維問題時就會迎刃而解,你的邏輯思維也會日益提高。

075

點鴛鴦譜

遊戲目的

熟悉邏輯推理的方法。

遊戲內容

喬太守錯點鴛鴦譜，遠近聞名。

一天，四名書生各攜帶妻子前往衙門戲弄喬太守，八人分別姓趙、錢、孫、李、周、吳、鄭、王。一陣驚堂鼓後，喬太守升堂坐定，命衙役帶上眾人。

八人上堂跪拜：「小的們昨夜在一起聚會，喝了一些酒，不知怎的，誰與誰是夫妻也弄不清了，現在特來請老爺明斷。」

喬太守心想，「天下哪有這等怪事，不過本太守就愛斷奇案。」

他讓每人報了姓氏，又巡視一遍，看到李、錢兩人的裝束一樣，就問李：「成親之前，在這些人中，你常和誰來往？」

李回答：「我常和孫某、王某在一起玩耍。有時天晚

了，我們就睡在王家的一個大炕上。」

喬太守又問趙：「你成親時，這些人中請了誰去做客？」

趙答：「請了李某做客。」

喬太守又問孫：「這些人中有你家的親戚嗎？」

孫答：「我家那位是吳某家那位的表兄。」

喬太守再問吳：「聽說去年你們夫妻赴京，當時誰為你們餞行？」

吳答：「三家各有一人，鄭某、王某和李某家的那位都來給我們餞行。」

問到這裡，喬太守哈哈大笑起來，並說道：「我知道了！」接著，點起鴛鴦譜來。這一次可是正打正中了。

那麼，誰與誰是夫妻？喬太守又是怎樣判定的呢？

遊戲答案

錢與吳是夫妻，鄭與孫是夫妻，趙與王是夫妻，周與李是夫妻。

喬太守是這樣判定的：

首先確定性別。先採用聯言推理把錢、李、孫、王聯繫在一起，再採用假言推理斷定她們是女的。推理的依據是：

（1）李與錢的裝扮一樣。

（2）李、孫、王家住在一起。

（3）孫的「那位（愛人）是吳某家那位的表兄（男的）」。

孫的愛人既然是男的，那麼孫就是女的。既然孫是女的，那麼根據（1）、（2）可知，錢、李、王也是女的。

其次確定夫妻關係。主要採用選言推理。

（1）先確定吳的妻子是誰？

A.吳氏夫妻赴京，王某、李某家的那個都去給他們餞行。因此，王和李不是吳的妻子。

B.孫的「那個是吳某家那位的表兄」，因此，孫也不是吳的妻子。

C.排除王、李、孫，只能錢是吳的妻子。

（2）鄭的妻子又是誰？

A.確定錢後還有孫、李、王。

B.吳氏夫妻赴京，餞行的是鄭某、王某和李某家的那位。既然三家各有一人，那麼王和李不是鄭的妻子。

C.排除王和李，只能孫是鄭的妻子。

（3）趙的妻子又是誰？

A.只剩下李、王二人。

B.趙成親時，李做客，因而不是李。

C.趙的妻子是王。

最後，剩下李，只能是周的妻子。

輕 鬆 一 下

有位爸爸多年以來發現小孩子都只記得母親節，卻忘了父親節，所以爸爸都挺失落的。

而今年八月八日，這位爸爸坐在餐桌旁和家人用餐，突然間，兒子就往冰箱走去，當他打開冰箱蹲下取物時，突然若無其事的說：「爸！你知道今天是幾月幾日嗎？」

老爸心中暗自竊喜，想著這個兒子可能要給他一個驚喜，因而高興地回答：「今天是八月八日。」

兒子有點失望的說：「唉……牛奶過期了！」

⓪⑦⑥
賽馬分財

遊戲目的

學會發散思維。

遊戲內容

　　古時候，阿拉伯有一個大財主，家財萬貫，兩個兒子爲了多分財產，絞盡腦汁。這位財主爲了避免兩個兒子因爭奪財產而互相殘殺，決定用一個辦法替他們解決這個問題。

　　一天，財主把他的兩個兒子叫到面前，對他們說：

　　「你們賽馬跑到沙漠裡的綠洲去吧，誰的馬勝了，我就把全部財產給誰。但是這場比賽不比往常，不是比快而是比慢。我到綠洲去等你們，我要看看誰的馬到得最慢。」

　　兄弟倆聽清楚父親的話，騎著各自的馬開始慢吞吞地賽跑了。可是乾燥炎熱的沙漠裡，火盆一樣的太陽烘烤著大地，慢吞吞地賽馬怎麼受得了。兩人痛苦難熬，下馬休息的時候，前面走來了一個有名的學者，聽了他倆的難處，稍加思索，就告訴他們一個非常好的辦法。兄弟倆聽了都很高興，這可真是久旱逢甘雨、口渴遇甘泉，兄弟倆快馬加鞭，

一溜煙兒飛馳在炎熱的沙漠中。

請問，學者想出了什麼錦囊妙計？

兄弟倆互換乘馬。

因為父親為兩個兒子設立的比賽是以遲到為勝。如果兩個人按正常的方法比賽，比賽將是一場「馬拉松」式的比賽。

當兩個人把乘馬換過來以後，想讓「自己的馬遲到」就相當於讓對手的馬早到。而對手的馬早到，就要求對手的馬跑得快。以前是自己騎自己的馬，無法鞭策對方的馬，互換乘馬後，變慢為快，兩個人都會拼命狂奔，這樣一來，不就一下子變成了真正的賽跑了嗎？

當我們的思維陷入一個死角的時候，不妨換個角度，讓思維更大範圍的發散，運用自己的聰明才智，得出絕妙的答案。

077

分酒

學會假設思維的方法。

小芳的吧檯上放有4個瓶子，分別裝有白酒、啤酒、可樂和果汁，每個瓶子上都有標籤。但是在裝有果汁的瓶子上的標籤是假的，其他的瓶子上的標籤都是真的。根據下面的指示，你能知道每個瓶子裡分別裝的是什麼東西嗎？

甲瓶子上的標籤是：「乙瓶子裡裝的是白酒。」

乙瓶子上的標籤是：「丙瓶子裡裝的不是白酒。」

丙瓶子上的標籤是：「丁瓶子裡裝的是可樂。」

丁瓶子上的標籤是：「這個標籤是最後貼上的。」

這類邏輯題的解題關鍵在於從結果入手，根據要求的答案進行假設。這個謎題要先確定哪個瓶子裡是果汁，然後開始假設推理。假設甲瓶子裝的是果汁，那麼乙瓶子裝的就不

是白酒；根據乙瓶子上的話可以知道，丙和丁瓶子裡裝的也不是白酒，只有甲是白酒，與假設矛盾，所以甲不是果汁。

假設乙瓶子裡是果汁，而甲說乙裝的是白酒，所以也矛盾。

假設丁裝的是果汁，丙說的是丁裝的可樂，也產生矛盾。

所以，只有一種可能，就是丙裝的是果汁，進而得出正確答案：

甲瓶子裡裝的是可樂。

乙瓶子裡裝的是白酒。

丙瓶子裡裝的是果汁。

丁瓶子裡裝的是啤酒。

這道題的解題思路採用的是一種假設思維的方法，這種方法根據已知的科學原理和事實材料對事物存在的規律和原因做出有根據的假設和假定，還利用已知資訊理論證假設，進而得出正確的結論。此種方法可以廣泛運用於邏輯思維遊戲和判斷思維遊戲。

0⃝7⃝8⃝ 倒糧食

遊戲目的

提高邏輯思維能力。

遊戲內容

在一個袋子裡先裝小米，用繩子紮緊袋子後，再裝進大米。在沒有任何容器，也不能將它們倒在地上或其他地方的情況下，你能先把小米倒入另一個袋子中嗎？

邏輯學推理

先把袋子上半部分的大米倒入空袋子，解開原先袋子的繩子，並將它紮在已倒入大米的袋子上，然後把這個袋子的裡面翻到外面，再把小米倒入袋子。

這時候，把已倒空的袋子接在裝有大米和小米的袋子下面，把手伸入小米裡解開繩子，這樣大米就會倒入這只空袋子，另一個袋子裡就是小米。

⓿❼❾
酒吧與服務生

遊戲目的

提高思維的縝密性。

遊戲內容

兩個人進入了一家酒吧，服務生問他們想要喝點什麼。

第一個人：「我要一瓶啤酒。」並將50美分放在桌上。

服務生問：「你是要50美分的米勒啤酒還是要45美分的百威啤酒？」

第一個人回答：「百威啤酒。」

第二個人說：「我也想要一瓶啤酒。」並將50美分放在桌上。

服務生沒有問他就給了他一瓶米勒啤酒。

請問，服務生如何知道這個人想要什麼啤酒？

邏輯學推理

他放在桌上的是40美分和兩個5美分的錢幣。如果他想要百威，他就會把40美分和一個5美分放到桌上。

080

繁華的商業街

遊戲目的

提高邏輯思維能力。

遊戲內容

商業街道路兩側有A～F共六家店鋪。畫陰影的是A店，各店之間的位置關係如下：

（1）A店的右邊是書店。

（2）書店的對面是花店。

（3）花店的隔壁是麵包店。

（4）D店的對面是E店。

（5）E店的鄰居是酒館。

（6）E店跟文具店處在道路的同一側。

那麼，A店是什麼店？

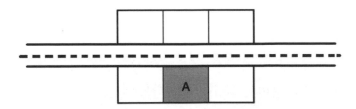

遊戲答案

A店是酒館。

邏輯學推理

首先，我們根據條件（1）～（3）可以畫出下圖。

根據條件（5）和（6），酒館和文具店位於道路的同一側，從上圖可以看出，那只能是A店所在的那一側。並且，E店也位於同一側。

由於E不可能在A的位置，只能是兩側的某家店。而E店的鄰居是酒館，所以，A店是酒館。並且，還可確定：E店是書店，D店是花店，A店的左鄰是文具店。

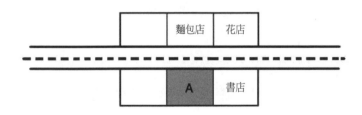

❶❽❶ 高難度動作

發散思維，打破思維定式。

有隻猴子專愛模仿人的動作。一個人走到猴子跟前，右手摸自己的下巴，猴子就用左手摸下巴；人閉上左眼，猴子閉上左眼；人再睜開，猴子也立刻照辦。可是，有人卻說：「猴子再有本事，有時一件很簡單的動作牠卻永遠不會模仿。」請問，到底什麼動作那麼難呢？

閉眼再睜眼，人緊閉兩眼，猴子也兩眼緊閉。可是，人什麼時候睜開眼睛，猴子是永遠不知道的。

想要打破思維定式，就不要總是相信一直被人認為是正確的東西，也不要習慣於某種固定的思考模式。創新思維，要敢於並且善於或提出新觀點和新建議，並能夠運用各種證據，證明自己的正確性。

082

繼承財產

遊戲目的

避開資訊的陷阱。

遊戲內容

史密斯夫妻沒有兄弟、姐妹，史密斯的父母也早死了。他們只有一個兒子，也沒有養子、養女。按本國規定財產只能由直系親屬繼承，可他們死後，他們的兒子打開遺書一看，發現自己只能得1/3。

這是怎麼回事？

遊戲答案

史密斯夫妻還有一對女兒。

邏輯學推理

思考時，要學會避開語言中的陷阱。這道題給出的條件具有一定的迷惑性，但是仔細辨認就能夠發現「只有一個兒子」不等於「只有一個孩子」，這樣一想，題目就解決了。

083
君子之言

遊戲目的

學會求異思維。

遊戲準備

時間：1分鐘
場地：室內

遊戲內容

　　從前有一個人觸犯了法律，被國王判處死刑。這個人請求國王寬恕。國王說：「你犯了死罪，罪不能赦。但我還是允許你選擇一種死法。」這個人一聽，非常高興地選擇了一種死法，而國王一言既出，駟馬難追，看到這樣的結果只好無奈地搖了搖頭。

　　這個人到底選擇了一種什麼死法那麼高興呢？

遊戲答案

這個人選擇了「老死」的死法。

邏輯學推理

　　這個人的選擇展現了求異思維的思想，實現思維求異就要使自己的思維變得新奇，跳出習慣的思維框架，擺脫思維定式的束縛，克服直線思維，不斷地變換自己的思維角度、不斷地求異，這樣才能從各個方面分析並找到最具創新的答案。

輕 鬆 一 下

　　小明是一個剛進小學讀書的新生。

　　第一次期中考的成績單發下來後，小明的爸爸對他說：「兒子，希望以後不要每次看到你的名次，就知道你們班上有幾個人好嗎？

甲的帽子是什麼顏色

遊戲目的

提高邏輯思維能力。

遊戲內容

有6頂帽子，其中3頂是紅色的，2頂是藍色的，還有1頂是黃色的。

甲、乙、丙、丁4人閉上眼睛站成一排，甲在最前面，乙其次，丙第三，丁最後。老師給他們每人戴了一頂帽子，他們不知道自己的帽子的顏色，但後面的人可以看到前面人的帽子的顏色。當老師先問丁，丁說判斷不出自己所戴帽子的顏色。丙聽了丁的話，也說不知道自己戴的什麼顏色的帽子。乙想了想，也搖了搖頭，不知道頭上是頂什麼顏色的帽子。

聽完他們的話，甲笑著說知道自己戴了一頂什麼顏色的帽子。你知道甲戴了什麼顏色的帽子嗎？

邏輯學推理

甲、乙、丙3人戴的帽子的顏色有下面6種可能：紅紅紅、紅紅藍、紅紅黃、紅藍黃、紅藍藍、藍藍黃。

站在最後的丁說不出自己戴了什麼顏色的帽子，說明前面3人肯定不是藍藍黃，則他可以推出自己戴的是紅帽子。

丙前面兩人戴的帽子的顏色可能是：紅藍、紅黃、紅紅、藍黃、藍藍。但他也說不出自己戴的帽子的顏色，所以前面兩人不可能是藍藍、藍黃。因為如果是藍藍、藍黃，丙就能推出自己戴的是紅色的帽子。

根據上面的推理，甲、乙的帽子的顏色只能是紅藍、紅黃、紅紅，如果甲的帽子的顏色是藍或黃，乙一定能推出自己的帽子是紅色的。因為乙沒有推出自己的帽子的顏色，所以甲的帽子的顏色一定是紅色的。

⓪⑧⑤
巧搶三十

遊戲目的

提高邏輯思維能力。

遊戲內容

　　有一種叫「搶30」的遊戲。遊戲規則很簡單：兩個人輪流報數，第一個人從1開始，按順序報數，他可以只報1，也可以報1、2。第二個人接著第一個人報的數再報下去，但最多也只能報兩個數，而且不能一個數都不報。

　　例如，第一個人報的是1，第二個人可報2，也可報2、3；若第一個人報了1、2，則第二個人可報3，也可報3、4。

　　接下來仍由第一個人接著報，如此輪流下去，誰先報到30誰勝。甲很大度，每次都讓乙先報，但每次都是甲勝。乙覺得其中肯定有詭計，於是堅持要甲先報，結果幾乎每次還是甲勝。你知道甲必勝的策略是什麼嗎？

邏輯學推理

　　甲的策略其實很簡單：他總是報到3的倍數為止。如果乙

先報，根據遊戲規定，他或報1，或報1、2。

　　若乙報1，則甲就報2、3；若乙報1、2，甲就報3。接下來，乙從4開始報，而甲視乙的情況，總是報到6為止。依此類推，甲總能使自己報到3的倍數為止。由於30是3的倍數，所以甲總能報到30。

　　在某大學上課，教授都喜歡點名，該校有個幽默的教授，上課時他開始點名，因為翹課實在太多了，每次上課只有前面三排有人，其他都空著。

　　「李自強。」

　　「有！」

　　「趙子龍。」

　　「有！」

　　即使沒有到的，也會有同學幫忙喊有，忽然間，教授點到王小明的時候……

　　「王小明……王小明……」

　　教授叫了好幾次都沒人喊有，於是教授就說：「奇怪耶！這個人是不是沒有朋友啊？」

086 世界田徑錦標賽

遊戲目的

學會用假設法來解決問題。

遊戲內容

約翰、湯姆、傑克遜同時參加了高考，考完後聚在一起議論著。

約翰說：「我肯定能考上重點大學。」

湯姆說：「重點大學我是考不上了。」

傑克遜說：「要是不論重點不重點，我考上一般大學肯定沒問題。」

放榜結果顯示，三人中考取重點大學、一般大學和沒考上大學的各有一個，並且他們三個人的預言只有一個是對的，另外兩個人的預言都與事實恰好相反。那麼，三人中誰考上重點大學，誰考上一般大學，而誰沒考上呢？

遊戲答案

湯姆考上了重點大學，傑克遜考上了一般大學，約翰沒考上。

邏輯學推理

先假定約翰的預言是正確的，那麼可以得到約翰和湯姆都考上了重點大學，這與題中的陳述是相矛盾的。再假定湯姆的預言是正確的，則可以推知傑克遜沒考上，湯姆和約翰都考上了一般大學，這與題中的陳述也是矛盾的。

最後我們假設傑克遜的預言是正確的，則依次可以推知湯姆考上了重點大學，約翰沒考上，傑克遜考上了一般大學，這剛好與題中的各個條件都相符。

輕 鬆 一 下

老師：「小明，站起來回答這個問題。」

小明：「老師，我不會。」

老師：「你自己說，不會該怎麼辦？」

小明：「坐下。」

087
5分鐘煮雞蛋

遊戲目的

提高邏輯思維能力。

遊戲內容

你必須用5分鐘煮1顆雞蛋，但你只有一個4分鐘的沙漏計時器和一個3分鐘的沙漏計時器，你可以用這兩個計時器算準5分鐘嗎？

遊戲答案

可以，只要能夠按照適當的順序。

邏輯學推理

要解決這個問題，先要瞭解沙漏的原理。

沙漏的製造原理與漏刻大致相同，它是根據流沙從一個容器漏到另一個容器的數量來計算時間。可以將裝滿沙子的4分鐘沙漏裡的沙子倒入空的3分鐘沙漏裡，則4分鐘沙漏中還剩餘的沙子可漏1分鐘，然後將滿的3分鐘沙漏中沙倒掉，將4分鐘沙漏中剩餘的沙放到3分鐘沙漏中，再將4分鐘沙漏裝滿，開始煮雞蛋並計時，當4分鐘沙漏全部漏完後，3分鐘沙漏中的部分開始漏，剛好為5分鐘。

輕 鬆 一 下

老師：「為何你們都考這麼爛？」

小丸子：「眼鏡度數不夠……」

小葉子：「我脖子扭傷。」

小貴子：「前面同學個子太高。」

小明：「隔壁同學用鉛筆，我看不清楚……」

⓪⑧⑧
運動會比賽名次

遊戲目的

學會用排除法來解決問題。

遊戲內容

　　1號、2號、3號、4號運動員取得了運動會100公尺賽跑的前4名。小記者來採訪他們各自的名次。

　　1號說：「3號在我前面衝向終點。」另一個得第三名的運動員說：「1號不是第4名。」小裁判員說：「他們的號碼與他們的名次都不相同。」你知道他們的名次嗎？

遊戲答案

　　第一名是3號，第二名是1號，第三名是4號，第四名是2號。

邏輯學推理

　　在做這個遊戲的時候，可以採用的是一種根據資訊逐一排除的方法，最終帶得出了正確的答案。

089

王小姐的困惑

遊戲目的

學會用追蹤排除法來解決問題。

遊戲內容

王小姐由於工作太累,想休假一個星期,但是下個星期她還有一些活動必須安排:陪兒子參觀博物館;去稅務局繳稅;去醫院陪媽媽做體驗;去飯店見一個朋友。

她想在一天內完成這些事,於是對以下情況進行了調查:

住飯店的朋友下週三外出辦事,其他時間都在;

稅務所星期六休息;

博物館只有在週二、週三、週五開放;

體檢醫生每逢週二、週五、週六值班。

那麼,她應該在星期幾做這些事情呢?

做這個思維遊戲的時候，我們可以根據王小姐所要做的事情進行追蹤安排。

住飯店的朋友下週三外出，如果想在一天內完成她所有的事情，週三就排除了。

因為稅務局是週六休息，那麼週六也被排除在外。又因為博物館只有在週二、週三、週五開放，那麼週四、週日就被排除了，題中得知體檢醫生每週二、週五、週六值班，那麼週一也被排除了，最後我們就很清楚地知道，結果只能是週五。

輕 鬆 一 下

在一堂數學課上，老師問同學們：「誰能出一道關於時間的問題？」

話音剛落，有一個學生舉手站起來問：「老師，什麼時候放學？」

0 9 0
從四樓到八樓要多久的時間

遊戲目的

提高邏輯思維能力。

遊戲內容

某人到一棟10層高大廈的八樓辦事，遇到大廈恰巧停電，所以他沒辦法搭乘電梯。

如果他走樓梯，從一樓上到四樓需要48秒。

請問：他從四樓上到八樓需要多長時間（假設上每層樓所需的時間相同）？

遊戲答案

64秒。

因為「從一樓上到四樓需要48秒」，所以一般人立即會以為從四樓到八樓與從一樓到四樓的樓層相等，時間當然也是48秒。

其實，從一樓到四樓實際上只上了3層樓，所以，每上一層樓所需要的時間應該是16秒。依此可以推知，從四樓上到八樓的時間是64秒。

輕 鬆 一 下

一個物理學家，數學家和化學家一起到海邊去。

物理學家說：「我要研究海洋那運動的規律性。」於是就跑向海裡。

數學家說：「我要研究海浪潮起潮落時的曲線。」於是也跑向海裡。

但過了很久之後，二人都沒有回來，於是化學家提筆寫下：「物理學家和數學家可溶於水。」

091

特工間諜

遊戲目的

提高邏輯思維能力。

遊戲內容

有一條船，載著12個特工人員去執行一項祕密任務。這12個特工人員是特殊挑選出來的，體重相同，互不相識。為了保持船體的平衡，他們分成三組，第一組A、B、C、D四人坐在船頭；第二組E、F、G、H坐在中間；第三組I、J、K、L坐在船尾。

一開船，這12個特工中的組長發現情況有異：船體朝前傾斜。他因此推測，這12個特工中，有一個是冒名頂替的敵方間諜，他的體重與選擇的標準體重不一樣。他立即和總部聯繫，他的推測得到了總部剛截獲的情報的證實。但問題在於，總部並不能確定這個混入特工隊的間諜是誰。特工組長對此有豐富的經驗。他只做了兩次測試，就找出了這個冒名頂替者，還確定了其體重比標準是重還是輕。

每次測試是交換某些成員在船上所處的位置，這種交換

可以在一對也可以在多對成員之間進行，但須仍然保持四人一組，然後觀察船體的傾斜情況。（在一次測試中，顯然不允許對船體的傾斜情況做兩次觀察。）特工組長是如何做這兩次測試的？

邏輯學推理

間諜顯然在前排A、B、C、D或後排I、J、K、L 8人中，否則，船體不會前傾。

第一次測試：

分別交換前排A、B、C三人和中排E、F、G三人的位置，再交換前排D和後排L的位置，然後觀察船體的傾斜情況。

船體的傾斜有且只有以下三種情況：

（1）船體由朝前傾斜變為朝後傾斜。這說明間諜在D和L兩人中。

（2）船體由朝前傾斜變為保持平衡。這說明間諜在A、B、C三人中。

（3）船體繼續朝前傾斜。這說明間諜在I、J、K三人中。

第二次測試：

分三種可能情況：

（1）如果間諜在D和L兩人中，則不妨要D和中排的H交換位置。這時如果船體保持朝後傾斜，說明間諜是L，他的體重比標準較輕；如果船體變爲平衡，說明間諜是D，他的體重比標準較重；如果船體變爲朝前傾斜，說明間諜是L，他的體重較重。

（2）如果間諜在A、B和C三人中，則不妨要B和前排的E交換位置，C和後排的I交換位置。這時如果船體繼續保持平衡，說明間諜是A；如果船體變爲朝前傾斜，說明間諜是B，如果朝後傾斜，說明間諜是C。因爲A、B、C三人原來都在前排，因此，三人中任何一人如果是間諜，其體重一定較重。

（3）如果間諜在I、J和K三人中，則不妨要J和中排的A交換位置，K和前排的E交換位置。如果船體保持朝前傾斜，說明I是間諜；如果船體變爲平衡，說明J是間諜；如果船體變爲朝後傾斜，說明間諜是K。因爲I、J和K三人原來都在後排，因此，三人中任何一人如果是間諜，其體重一定較輕。

092
晚餐會上倒楣者

遊戲目的

提高邏輯思維能力。

遊戲內容

海地附近有座真言小島，島上半數居民中了邪惡蛇王的魔法，變成了僵屍。

這座島上僵屍的舉止跟流行觀念並不一樣，不是僵硬著蹦跳走，見人就咬，而是像活人似的四處走動、能說會道，不過沒有心而已。

所以，這座島上僵屍永遠撒謊，活人永遠講真話。這座真言小島上的人從來沒有出來過，所以並不會講任何外語，因此，不論你問他們是不是如何，他們總是回答「啊」或「嗒」。

其一指是，其一指不，這我們很明白。然而，哪個指「是」，哪個指「不」呢？

問一句什麼話就可以知道是還是不是了，你知道是哪句話嗎？

遊戲答案

只要問他是不是活人就夠了。

邏輯學推理

因為這座島上個個都要自稱活人，所以，活人也罷，僵屍也罷，都會作肯定回答的。既然如此，如果他答「啊」就指是；如果他答「嗒」，「嗒」就指是。

輕 鬆 一 下

話說電腦課是現在的學生必上的一門科目，對於小明而言卻是讓他一輩子都忘不掉的記憶。

一天，台上的老師滔滔不絕的講述著電腦的使用方法：「來，各位同學，現在請將滑鼠移到螢幕的右下角。」

大家移動著滑鼠，只見小明一個人把滑鼠「拿」起來，「放」在螢幕的右下角。

093

少年宮各室名稱

遊戲目的

熟悉基本的推理方法。

遊戲內容

少年宮1～4樓的8個房間分別是音樂、舞蹈、美術、書法、棋類、電工、航空、生物8個活動室。

已知：

（1）一樓是舞蹈室和電工室。

（2）航空室上面是棋類室，下面是書法室。

（3）美術室和書法室在同一層樓上，美術室的上面是音樂室。

（4）音樂室和舞蹈室都設在單號房間。請指出8個活動室的號碼。

邏輯學推理

101舞蹈室，102電工室，201美術室，202書法室，301音樂室，302航空室，401生物室，402棋類室。

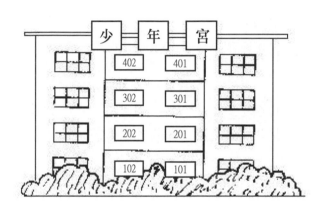

輕 鬆 一 下

老師：「如果你的褲子的一個口袋裡有二十元，而另一個口袋裡有五百元，這說明什麼？」

學生：「這說明著，我穿的不是自己的褲子，是別人的！」

⓿❾❹
博爾思島

遊戲目的

提高邏輯思維能力。

遊戲內容

一天,博爾思島上的法庭開庭審理發生在島上的一起搶劫案。法庭上的關鍵人物有三個:被告、原告和被告的辯護律師。

以下斷定是可靠的線索:

(1)三人中,有一個是騎士,一個是無賴,一個是外來居民,但不知道每個人的對應身分;

(2)如果被告無罪,那麼罪犯是被告的律師或者是原告;

(3)罪犯不是無賴。

在法庭上,三個人分別作了以下的陳述——

被告說:「我是無辜的。」

被告的辯護律師說:「我的委託人確實是無辜的。」

原告說:「他們都在撒謊,被告是罪犯。」

這三個人的陳述確實是再自然不過了。法官經過認真考慮，發覺上述資訊還不足以確定誰是罪犯，於是請來了當地有名的大偵探。瞭解了全部有關資訊後，大偵探決心把此案弄個水落石出，即不但要弄清誰是罪犯，還要弄清誰是騎士，誰是無賴，誰是外來居民。

重新開庭時，大偵探首先問原告：「你是這一搶劫案中的罪犯嗎？」原告做了回答。大偵探考慮了一會兒，然後問被告：「原告是罪犯嗎？」被告也做了回答。這時，大偵探對法官說：「我已經把事情都弄清楚了。」

想想看：誰是罪犯，誰是騎士、無賴和外來居民？在思考這個案件時，你面臨的挑戰看來比大偵探更大，因為，你並不知道大偵探向原告和被告提的兩個問題的答案，而大偵探知道。

（「博爾思」島上的土著居民分為騎士和無賴兩部分，騎士只講真話，無賴只講假話。）

邏輯學推理

令A表示被告，B表示被告的辯護律師，C表示原告。

先分析大偵探到達前我們已能得出哪些結論。首先，A不可能是無賴。因為如果他是無賴的話，他說的就是假話，因而事實上他是罪犯，這和罪犯不是無賴的條件矛盾。因

此，A是騎士或外來居民。

可能性1：A是騎士。這樣他說的話就是真的，因而他事實上是無辜的。這樣B說的話也是真的，因此B是外來居民，C是無賴。由條件可知，罪犯不是無賴，所以B是罪犯。

可能性2：A是外來居民但不是罪犯。這樣B的話同樣是真的，因此，B是騎士，C是無賴。同樣因為罪犯不是無賴，所以B是罪犯。

可能性3：A是外來居民而且是罪犯。這樣，C的話是真的，因此C是騎士，B是無賴。

我們可以把上述結論歸納成下表：

	可能性1	可能性2	可能性3
A (被告)	無罪的騎士	無罪的 外來居民	有罪的 外來居民
B (被告律師)	有罪的 外來居民	有罪的騎士	無罪的無賴
C (原告)	無罪的無賴	無罪的無賴	無罪的騎士

再分析大偵探到達後的情況。當大偵探問原告他是否犯罪的時候，事實上他已知道原告是無罪的（見上表），他提這個問題的目的是要弄清原告是騎士或無賴。如果原告真實

地回答「不」，則大偵探立即可以確定上表中「可能性3」是
真實情況，因而無須再提問題，即可確定誰是罪犯及三個人
的身分。但事實上大偵探又提了第二個問題，這說明原告肯
定是無賴，他的回答是「是」。這樣就排除了可能性3，只剩
下可能性1和可能性2。

這時我們已能知道被告律師是罪犯，被告是無罪的，但
仍不能區分兩人誰是騎士誰是外來居民。

這時大偵探問被告原告是否有罪，顯然，騎士的回答一
定是「不」，而外來居民的回答則可能是「不」，也可能是
「是」。

因此，如果大偵探得到的回答是「不」，他仍然沒法辨
別兩人的身分，但現在他分清了，因此，他得到的答案肯定
是「是」，因而，被告是外來居民，被告律師是騎士同時也
是罪犯。

總之，可能性2是真實情況：被告是外來居民，原告是無
賴，被告律師是騎士並且是罪犯。

{ 邏輯思維能力提升方法 }

當你在日常的生活學習中，你可以嘗試從事物的細枝末節來思考來尋找解決之道。比如看到別人說話時在摸鼻子，或者不敢直視你的眼睛，從這些細節可以你就會知道對方是否說謊。

那麼應該怎樣才能逐漸提高我們的邏輯思維能力呢？要從以下幾方面著手：

（1）養成綜合看問題的習慣。世界上的一切事物都不是孤立存在的，它們彼此之間存在著千絲萬縷的聯繫。對事物進行綜合分析，把一切有聯繫的因素都考慮周全，然後詳加分析、考察、比較，再作出判斷，就會使事物的本質清晰地呈現出來。

（2）養成從多角度認識事物的習慣。比如：學會「同中求異」的思考習慣：將同類的事物做比較，找到同類物體中的不同之處，將相同的事物區別開來；同時學會「異中求同」，對不同類的事物進行比較，找出其中的相似之處，將不同的事物歸納起來。

（3）豐富有關思維的理論知識。在生活中應該多瞭解一

些思維發展的理論知識，促進自己的各種邏輯能力平衡地發展，有意識地用理論指導自己的邏輯推理能力的發展。

（4）提高語言能力。語言能力的好壞不僅直接影響想像力的發展，而且邏輯推理依賴於嚴謹的語言表達和正確地理解。

（5）敢於質疑。提高懷疑精神，凡事多問幾個為什麼，在反駁和論證中就會提高自己的思維能力。

（6）保持良好的情緒狀態。心理學研究揭示，不同的心理狀態會影響邏輯推理的速度和準確程度。失控的狂歡、暴怒與痛哭，持續的憂鬱、煩惱與恐懼，都會不同程度良影響推理的能力。所以，應該學會用意識去調節和控制自己的情緒，使自己保持平靜、輕鬆的情緒和心境。

奇思妙想

150個 培養孩子創造能力的
思考遊戲

點子大王

只有想不到，沒有做不到

俄國教育家烏申斯基說：「強烈的活躍的想像是偉大智慧不可缺少的屬性」。

瓦特正是有了「為什麼蒸汽能把壺蓋頂起來」的思考，才有了後來蒸汽時代的到來；萊特兄弟正是有了「人能否長上翅膀，像鳥一樣在天空中飛翔」的異想，才有了人類飛上天的現實。

想像力是智慧的一部分，在人類的智力活動中占有很重要的地位。只有借助我們腦子裡原來的表象進行加工，才能在生活和工作中有更多的創意。

在本章我們選取了一些創新思維遊戲，可以幫助你打破思維局限，多角度看待問題，激發自己的想像力。

ⓄⓄⓄ
一繩兩杯

遊戲目的

提高想像力。

遊戲內容

下圖有兩個形狀和大小都相同的杯子和一根長麻繩。

在不用將兩個杯子捆綁的情況下，你能只用這根繩子就把這兩個杯子都提起來嗎？

遊戲答案

把麻繩的一端纏繞在其中一個杯的外面，再把它連纏繞的繩子一起塞進另一個杯子裡面，這樣就能把兩個杯子提起來。

創意進行時

發揮想像必須有豐富的想像素材，擴大自己的知識範圍。知識越豐富，視野越開闊，就越能發揮我們的想像力。

輕 鬆 一 下

課堂上，老師讓大家用「發現」、「發明」、「發展」造句。

一位同學站起來說：「我爸爸發現了我媽媽，我爸爸和我媽媽發明了我，我漸漸發展長大了。」

⓪⑨⑥
螺帽螺母

遊戲目的

提高逆向思維能力。

遊戲內容

　　當你按順時針方向旋轉一枚螺帽的時候，螺帽就會逐漸進入螺母內裡的紋路之中。而當你逆時針旋轉螺帽的時候，螺母和螺帽就會分開。

　　假設你有兩枚紋路相互排成一線的螺釘。如果將兩枚螺釘都按順時針方向旋轉，那它們是會轉到一起、分開，又或是在二者之間繼續保持一樣的距離呢？

　　還有些其他問題值得思考。

　　在許多大城市裡，在諸如地鐵車站內等地方安裝的燈泡十分獨特。這些燈泡並非是按照順時針方向被旋入燈泡介面，而是需要按逆時針方向扭轉。那麼這種與大多數其他燈泡不同的設計究竟有何特殊意義呢？

創意進行時

（1）當你按順時針方向旋轉每根螺釘之時，螺釘會轉到一起。

（2）市政建設所使用的燈泡卡口螺紋方向與通常的燈泡相反，目的是讓這些燈泡無法轉入普通家庭中的燈泡卡座內，進而降低燈泡被偷盜的機率。

輕鬆一下

某日，小明向媽媽告狀——

小明：「媽！姊姊偷看我的日記啦。」

媽媽：「你怎麼知道？」

小明：「她日記上寫的！」

圍困孤島

遊戲目的

提高想像力。

遊戲內容

有個人在散步時，從橋上走過了小島。不料在返回時，剛走了兩、三步，橋就像就要斷了似的，他只好返回島上。

這個人不會游泳，四處呼叫也無人理會，他只能待在這個島上想盡辦法，後來在島上困了10天。到第11天，他才渡過此橋回到河岸。你說這是怎麼回事？

創意進行時

這個人在小島待了10天，過著絕食般生活。正因為這樣，他的身體變得骨瘦如柴，體重輕得可以渡過這座橋了。

每當觀察到一件事物或現象時，無論是初次還是多次接觸，都要問多問「為什麼」，並且養成習慣；每當遇難題時，盡可能地從不同角度、不同方向變換觀察同一問題，以免被假象所迷惑。

098

兩雞相鬥

遊戲目的

提高想像力。

遊戲內容

在「兩雞相鬥」圖畫上添上一筆，使之變成「單雞自嬉」。你會嗎？

遊戲答案

添一個圓圈圍住其中一隻雞，示意一面鏡子。

創意進行時

提高想像力要保持好奇心，增強問題意識，在生活中注意發現問題，提出問題，並且注重思維的發散，用更有想像力方法去回答自己提出的問題。

099
怎樣越過懸崖

遊戲目的

打破思維的局限。

遊戲內容

站在左側懸崖上的牛仔想要到對面的懸崖上，他是怎麼過去的呢？

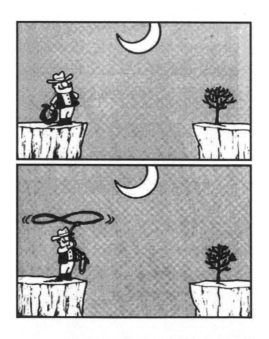

遊戲答案

如圖：

創意進行時

　　這是運用幽默的換位思考方式。提示：此題要運用你的想像力。不要總用一成不變的思維去考慮問題，有時變化一下你的思維方式，利用你身邊任何可以利用的事物，可以使很多事情由不可能變為可能。

🄸🄾🄾
奇妙的搭橋方法

遊戲目的

打破思維局限,用「小」條件解決「大」問題。

遊戲內容

要用4根火柴在4個杯子上架起4座橋,使之四通八達,每根火柴只能有一頭搭在杯子上,該怎麼架才好呢?

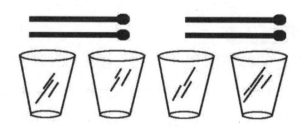

創意進行時

　　如圖所示，把4根火柴一頭分放在杯子的邊緣上，另一頭互相交叉即可。打破思維局限可以參考下面的方法：

　　（1）多和你認爲思維和你與眾不同的人交流。

　　（2）多從宏觀角度分析問題。

　　（3）平時養成仔細觀察的習慣，將在生活中容易被忽略的東西拿來思考。

　　（4）多想一想爲什麼。

　　（5）培養對事物的感覺。

　　（6）敢於想像，儘量不要受他人思維的限制。

⑩⓪⓵
灰姑娘的分類方法

遊戲目的

學會變通思維。

遊戲內容

「我也可以去舞會嗎？好想去啊……」

灰姑娘雖然收到了邀請書，但擔心能不能在下午之前把家務活做完。兩個姐姐從早上就開始化妝、換衣服，忙得不可開交。灰姑娘一邊掃地一邊羨慕地看著姐姐們。就在這時，後母叫灰姑娘：「灰姑娘，過來！」

灰姑娘趕緊跑了過去。

「把這些東西一樣一樣地分出來，在今天之內做完！知道了嗎？」

灰姑娘面前放著的一個大桶，裡面裝滿了豆子、沙子、鋸末、鐵屑和鹽的混合物。灰姑娘不由得歎了一口氣：「唉，舞會是去不成了，這些東西怎麼分啊？」

過了一會兒，後母和姐姐們都出去了，灰姑娘只能失魂落魄地站在那裡。

「姑娘，為什麼這樣？有什麼事嗎？」突然，一位老奶奶出現在面前，關心地問道。

灰姑娘把事情從頭至尾跟老奶奶說了一遍。老奶奶笑著說：「這事很簡單嘛。我來幫妳。」

灰姑娘按照老奶奶教的方法做，果然很快就把事情做完了。當然，她也就可以去參加舞會了。老奶奶教灰姑娘的方法是什麼呢？

遊戲答案

先利用磁鐵，將鐵屑從混合物中分離；再利用篩子分離出豆子；將剩下的東西放進裝滿水的桶裡，鋸末會浮在水面上，可以把鋸末分離出來；桶裡只剩下沙子和鹽，沙子會沉底，將水倒出來，就可以分離出沙子；最後將水蒸發，留下的只有鹽了。

想提升創造思維能力，就要學會根據不同的遊戲題可以變換各種各樣的方式來靈活思考，那麼做思維遊戲題的時候就可以輕鬆上陣了。實際上這種變通的方式也是我們在生活中常用的一種方法，要記得不要讓自己的思維只沿用一種模式，要學會變化，調整思考的角度。

要記住，平常要注意知識的應用性，能夠把知識真正活學活用，而不僅僅停留在書本知識表面；其實，要注重知識之間的相互滲透和遷移，只有知識形成體系後，才能真正被吸收和消化。

輕　鬆　一　下

一個成功的企業家告訴他的孩子：「一個成功的人要具備誠信與智慧兩個必要條件。」

孩子：「什麼是『誠信』呢？」

父親：「誠信就是明知明天要破產，今天也要把貨送到客戶的手上。」

孩子：「那什麼是『智慧』呢？」

父親：「不要做出這種傻事！」

①0② 比面積

遊戲目的

用換元法來解決問題。

遊戲內容

如圖所示，有兩塊大小差不多的用同一塊鐵皮切割而成的不規則鐵皮板。如用尺度量各自的面積有困難。

採用什麼方法可以比較出它們面積的大小呢？

遊戲答案

將這兩塊鐵皮板放在天平兩頭稱一稱，即可知道各自的面積大小。重量大的面積也大，重量小的面積也小，重量相等則面積相等。

這道題目的完成依靠了換元法。將重量與面積進行轉換，再進行比較。

如果習慣了追求一個答案，而且認定只有一個答案，而且當我們找到一個答案後就會停止對其他答案的思考，這樣不利於我們做一些沒有標準答案的遊戲題，因為很有思維遊戲中標準答案是不存在的，所以要學會不停地思考，找尋答案。

輕鬆一下

客人來到家裡，媽媽跟小明小聲說話後，要他傳話給爸爸。

此時，爸爸說：「你有什麼話就大聲說，在客人面前講悄悄話是最不禮貌的。」

小明只好大聲的說：「媽媽要你不要留客人在家吃飯，因為家裡沒有買菜。」

①⓪③

巧數圓圈

遊戲目的

用換元法來解決問題。

遊戲內容

跳棋盤上有多少個圓圈？

創意進行時

做這道題的時候，要學會變通地使用換元法，將題目所給的圖形做一個分解。巧妙數圈將棋盤孔這樣排列（如

圖），就能很快地算出圓圈（孔）數。簡單地算一算（4x5）x6+1=121個。

輕 鬆 一 下

有一群蝙蝠很久沒喝到血了，大家都餓的發慌。

有一天，有一隻蝙蝠滿口血的飛了回來，大家就一直問他：「你去哪裡找到的血？」

牠說：「你們有看到前面那棵大樹嗎？」

大家說：「有啊！有啊！」

牠說：「我剛才就是沒看到那棵大樹，才撞上去的……」

104

野獸與三個孩子

遊戲目的

學會組合思維。

遊戲內容

一個獵人在森林中打獵時，分別從3頭兇猛的野獸口中救出3個孩子。現在只知道：

（1）被救出的孩子分別是小濤、農夫的兒子和從獅子口中救出來的孩子。

（2）小明不是樵夫的兒子，小闖也不是漁夫的兒子。

（3）從老虎口中救出來的不是小明。

（4）從狗熊口中救出來的不是小明。

（5）從老虎口中救出來的不是小闖。

根據上面的條件，說說這3個孩子分別來自哪？又是從哪個野獸口中救出來的？

在解這個題的時候，我們不妨這樣去思考。先針對其中一個孩子，比如小明，可以列出以下組合：

小明、農夫的兒子、老虎。

小明、漁夫的兒子、老虎。

小明、漁夫的兒子、獅子。

用同樣的辦法也可以列出對小濤和小闖進行組合，然後根據題中的條件綜合一下，就不難發現：

小明是農夫的兒子，被獵人從老虎的口中救出；小濤是漁夫的兒子，被獵人從狗熊口中救出；小闖是樵夫的兒子，被獵人從獅子口中救出。

這樣的解題技巧就是組合思維的方式，它就是把多項貌似不相關的事物透過想像加以連結，而使之變成不可分割的整體，進而構成一個新的組合，方便思考和解決問題。

105

射擊

遊戲目的

打破思維定勢。

遊戲內容

如圖所示，有兩個靶標，有個人分別對每一種靶標打了5發子彈，得分都正好是100環。

圖一　　　　　　　　　圖二

48 36 27 9 5

100 70 60 35 15

他在打第一種靶標時是怎樣得分的，在打第二種靶標時又是怎樣得分的？

打第一種靶標的得分情況是：5環、5環、27環、27環、36環。打第二種靶標的得分情況是僅命中1發子彈，中標100環，其餘4發子彈都打飛了。

這道題要打破常規思維，要知道打槍不一定每槍都要打中哦！

輕 鬆 一 下

有一天雞農掉了隻雞在湖裡，湖中女神問他你掉的是金雞？還是銀雞？

雞農誠實的說他掉的是普通的雞之後，女神把三隻都給了他，金銀雞生雞銀蛋，雞農從此過著富裕的生活。

鴨農得知此消息，故意把鴨丟進湖裡……於是鴨就游走了。

❶❶❻

4-3=5

遊戲目的

轉換思維模式。

遊戲內容

在什麼條件下4-3=5，你能否以示意方式證明該算式的正確性？

遊戲答案

從四角形上剪去一個三角形，就變成了五角形。如圖所示。

數位與圖形的奇妙結合，可以幫助你打破原來的思維模式。

要提高想像力，就要讓自己不停地尋找答案。不能習慣只追求一個答案，而且在頭腦中認定只有一個答案，進而停止對其他答案的思考。這樣不利於我們發散思維，因為很多問題不存在標準答案，如果你不停止思考，那麼就會找到很多新的方式來解題。

輕 鬆 一 下

有個女客人點了一杯烏龍綠。

老闆問她：「冰塊？」

女客人說：「正常。」

老闆又問：「那甜度呢？」

女客人把手指放在臉上說：「跟我一樣甜——」

然後老闆默默轉頭對後面的人喊：「烏龍綠無糖一杯！」

107
消失的三角形

遊戲目的

轉換思維模式。

遊戲內容

用9根火柴做了3個三角形，移動其中兩根火柴，能不能使3個三角形都不存在

 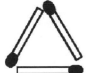 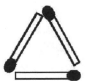

遊戲答案

如下圖所示：

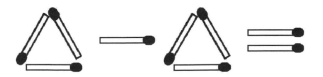

你可能會想，每個三角形移出一根火柴後，3個三角形就完全不完整了。但本題的要求是只動其中兩根火柴，平常的辦法是行不通的。

提高想像力也要借助「大家」的力量，平時遇到困難與人多多討論。在團體中，各人的起點、觀察問題角度不同，研究方式、分析問題水準的不同，產生種種不同觀點和解決問題的辦法。借助思維大家彼此交流，集中眾多人的集體智慧，廣泛吸收有益意見，進而使自己的思維能力得到潛移默化的改進。

輕鬆一下

小明的媽媽口沫橫飛地對著鄰居數落自己先生的不是，正巧她可愛的兒子小明放學回來。

母親心想小明跟自己最親近了，因此就問他：「如果爸爸媽媽吵架了，你會站在哪一邊？」

小明想了想說：「站旁邊！」

⑩⑧
出征

遊戲目的

激發想像力，用新奇的辦法解決問題。

遊戲內容

據說，古希臘哲學家泰勒斯曾經做過呂底亞王克勞蘇部下的一名士兵。

有一次，呂底亞王率部出征，來到一條河邊。由於河水較深且湍急，又沒有橋樑與渡船，呂底亞王無可奈何地望河興歎。正當呂底亞王無奈之際，泰勒斯獻了一條計策，使大部隊在一無橋樑、二無渡船的情況下，順利地渡過了河。

泰勒斯獻了一條什麼計策？

創意進行時

我們要實現思維的創新，必須注意要儘量多地增加頭腦中的思維視角，嘗試從不同方向來思考。

泰勒斯指揮部隊在營寨後面挖了一條很深的弧形溝渠，使其兩端與河水相通。這樣，湍急的河水分兩股而流，原來

河道的河水就變得淺而流緩，大部隊就可以涉水過河了。

　　古時有個孩子叫司馬光，他和小朋友玩耍時，有個小朋友掉進了盛滿水的水缸。

　　小朋友們慌了哭著找大人。司馬光沒慌，搬起大石頭向水缸砸去；水流出來後，小朋友得救了，大家都誇司馬光説：「你真聰明！這招我們學會了！」

　　第二天，他們去河邊玩，這次換司馬光跌落河中。

　　小朋友們沒有慌，他們冷靜的搬起一塊塊石頭向河裡砸去。

　　司馬光，享年9歲。

①①⑨
玻璃燈泡的容積

遊戲目的

學會刪繁就簡的方法

遊戲內容

阿普頓是一名美國普林斯頓大學數學系畢業的高材生，畢業後跟愛迪生一起工作，但是他瞧不起沒有學歷的愛迪生。

有一次，愛迪生讓他測算一顆梨形燈泡的容積。於是，他拿起燈泡，測出了它的直徑高度，然後加以計算。但是燈泡的形狀不規則，它像球形，又不完全是球形；像圓柱體，又不完全是圓柱體。

計算很複雜，也很煩瑣。阿普頓畫了草圖，在好幾張白紙上寫滿了密密麻麻的資料和算式，最終也沒有算出來。正忙於實驗的愛迪生等了很長時間，也不見阿普頓算出結果來，他走過來一看，便忍不住笑出了聲，說：「你還是換種方法算吧！」只見愛迪生略一沉思，快步取來一大杯水，輕輕地往阿普頓剛才反覆測算的燈泡裡倒滿了水，然後把水倒

進量筒，幾秒鐘就量出了水的體積，當然也就等於算出了玻璃燈泡的容積。

這時，阿普頓看見愛迪生用如此簡單的方法便解決了問題，臉一下子紅了起來。

邏輯學推理

愛迪生採用了刪繁就簡的方法迅速測出了燈泡的容積，這種方法是古今中外思想者一致認同的思維理念，清代的鄭板橋也有「刪繁就簡三秋樹，領異標新二月花」的佳句，可見刪除煩瑣，趨於簡約是解決問題的好途徑之一。

輕鬆一下

爸和五歲的兒子玩遊戲，爸爸突然想到要玩角色互換，就告訴兒子：「來從現在開始，你當爸爸我當小孩。」

五歲兒子聽完很高興，一邊拍手一邊說好，接著馬上臉一沉，指著牆角說：「現在給我去罰站！」

{ 想像力提升方法 }

發揮想像力對於思維能力的提高有很大的促進作用，怎樣才能提高自己的想像力呢？

（1）發揮想像必須有豐富的想像素材，因為知識是想像力的基礎。人們常常感歎大發明家愛迪生的想像力之豐富，殊不知愛迪生從小勤奮好學，10歲時就閱讀了《美國史》、《羅馬興亡史》、《大英百科全書》，11歲時就閱讀了牛頓的一些著作，以後又閱讀了諸如電學家法拉第等人的著作。正是由於他從小涉獵各種書籍，積累了豐富的科學知識，才為他以後發揮超常的想像力打下了基礎。

（2）善於對知識進行加工。比如，我們閱讀古詩《敕勒歌》：「敕勒川，陰山下。天絲穹廬，籠蓋四野。天蒼蒼，野茫茫，風吹草地現牛羊。」就借助其中的一些意象，就可以想像成一幅壯美的圖畫。

（3）培養多種愛好。廣泛的興趣和多方面的愛好可以使你思路開闊，想像也就有了廣闊的天地。大千世界是複雜多樣且彼此相關的，由於你具有多方面的愛好和廣泛的興趣，可使各種知識互相補充、啟發。

（4）要破除思維定勢。這包括破除「權威定勢」、破除「從眾定勢」、破除「知識——經驗定勢」。

　　有這樣一個例子：一個瞎子在人群中行走，不借助任何東西，卻能夠快步如飛，這是什麼原因？

　　很多人看到「瞎子」二字，頭腦中會有這樣一種思維定勢——雙目失明。於是左思右想，不知道如何解決。但是如果突破這種思維定勢，答案就變很快浮出水面：瞎子只瞎了一隻眼，他另一隻眼睛還能看的清楚。

　　（5）是要擴展思維視角。我們應該儘量多地增加頭腦中的思維視角，學會從多種角度觀察同一個問題。例如這樣一道題：考生在絕對不能作弊的考場中進行語文測驗，結果有兩個考生竟然答的一模一樣。這是怎麼回事？這時你就要擴展自己思維的視角，嘗試從不同方向來思考。比如，他是用複寫紙答題，這兩個人交的都是白卷等等。

演算高手

用最理性的方式思考世界

七

你或許發現過這樣一種現象，那些原本不是很聰明的孩子，但是因為愛好數學，並經常做數學題而變得聰明起來。其實正是因為日積月累，那些變幻莫測的數字啟動他的腦細胞，使他的思維奔馳在大腦的「高速公路」。這就是數學思維給人帶來的改變。

數學遊戲的運算過程是一種很好的思維訓練，它能幫助你養成思維的習慣，提高思維的技巧。

本章選取了數位類的遊戲，在參與數學思維遊戲的過程中，你不僅可以獲得解題的快樂和滿足，更重要的是透過完成遊戲不斷提高數學思維能力，變換視角，學到更多解決問題的方法。

要知道，真正有趣、有魅力的東西不是輕易顯露在外的，只要你全身心地投入演算遊戲中，才能夠真正感受到數學的魅力所在，提升自己的思維能力。

①①⓪
動起來

　　第一個問題，圖中的兩個三角形都是正三角形。已知圓內的小三角形的面積為500平方公分，那麼，圓外的大三角形的面積是多少平方公分？

遊戲答案

2000（平方公分）

演算訓練營

如果靜止地觀察圖形，很難看出圓外的正三角形和圓內

的正三角形之間的數量關係，同時問題中也不具備套用三角形面積公式的條件。

如果讓圖形動起來，將圓內的小三角形繞圓心「旋轉」60°，得到如圖所示的圖形，不難看出，圓外的正三角形正好被平均分成4個小正三角形，即圓外正三角形面積是圓內正三角形面積的4倍。

所以圓外正三角形的面積是：

500x4=2000（平方公分）

⓵⓵⓵
三個士兵

有3個士兵請假出去玩,但按照規定他們必須在晚上11點之前趕回去。不過他們玩得太高興了,以至於忘記了時間。當他們發現的時候已經是10點8分,他們離兵營有10公里的距離。如果跑回去需要1小時30分,如果騎自行車回去需要30分鐘。但他們只有一輛自行車,並且自行車只能載一個人,所以必須有一個人要跑。那麼,他們能及時趕回去嗎?

遊戲答案

可以。

演算訓練營

首先,讓士兵甲跑步,士兵乙騎自行車帶著士兵丙,騎到全程2/3處停下,士兵乙再騎車子回來接士兵甲,士兵丙跑步往營地趕。士兵乙會在全程1/3處接到士兵甲,然後騎著車子往營地趕,他們可以和士兵丙同時趕回營地。按這種方法,他們需要用時50分鐘,所以他們可以提前2分鐘趕回去。

①①② 招聘學徒闖關題

遊戲內容

舊時科技不發達，鐘錶店成為人們繼沙漏計時後的第一寵愛對象，其精密的齒輪組合及簡單明瞭的指標時間讓人們愛不釋手。德來鐘錶店便在這種潮流下發展起來。

這天，陽光明媚，萬里無雲，德來鐘錶店門前赫然出現一條招聘廣告：本德來鐘錶店，現因顧客如潮而店員應接不暇，故自本日起招收八名學徒，以便共創大業。

要求：每位應聘者必須有初中以上教育程度，體態端正，面容姣好。報名一週後截止，結果兩週後公佈。

考試這天，鐘錶店老闆的秘書拋磚引玉，為應徵者們出了第一道考題：在我們的鐘錶店，腦筋清楚是第一位的。

我們知道，當時鐘在3點鐘時必定會敲3下，我們的田師傅表示，通常3下共用3秒鐘，那麼請細心考慮後回答，當時鐘在7點時敲7下要花多長的時間呢？答對了便可以進入第二關。

如果你是應徵者，怎樣回答才能進入第二關呢？

9秒。

演算訓練營

3點的時候敲3下，中間有兩個時距，兩個時距共花了3秒，1個時距應該是3/2秒。7點時，時鐘敲了7下，一共6個時距，就是3/2秒乘以6等於9秒。

輕鬆一下

有個人在快餐店裡面吃飯，卻突然在他的咖啡裡發現一隻蒼蠅。

他氣急敗壞的把服務生叫來，說道：「你看看這是什麼東西？」

服務生看了看，用一副不屑的眼光說：「不過是一隻蒼蠅嘛，不用擔心啦！牠喝不了你多少咖啡的啦！」

❶❶❸

螞蟻搬家

遊戲內容

螞蟻是一種勤勞又能預測天氣的動物，要下雨時，螞蟻洞穴會受到威脅，牠們就提前搬家，下面是一組工蟻搬家路線圖，你能根據給出的圖形，將沒有螞蟻搬家路線的那張圖填上嗎？

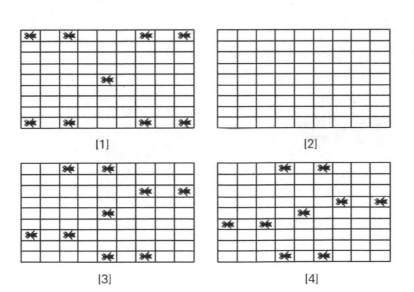

[1]　　　　　　　　　　[2]

[3]　　　　　　　　　　[4]

遊戲答案

如圖所示：

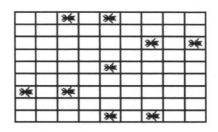

演算訓練營

　　圖的變化規律為：左上角的螞蟻往右側移動，右上角的螞蟻往下方移動，右下角的螞蟻往左移動，左下角的螞蟻往上移動，而中間的螞蟻一直不動。

輕　鬆　一　下

　　女兒：「爸爸，什麼是海嘯？」

　　爸爸：「平時呢，是我們去看大海；海嘯呢，就是大海來看我們……」

250　　演算高手

①①④
這個時鐘該為幾點

遊戲內容

觀察時鐘的時間規律，然後依據記憶說出底部時鐘應為幾點？

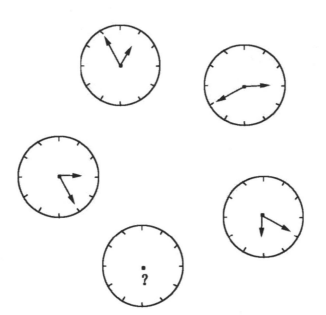

9點55分。

　　從左上角開始，沿順時針方向進行，每次分針依次後退15分，20分，25分，等等，而時針依次前進2小時、3小時、4小時……。

輕 鬆 一 下

　　小明眼看上學要遲到了，於是翻牆進入校園，沒有想到雙腳才一著地，就看到教官擺著一副臭臉站在他背後。

　　教官：「遲到就算了，竟然還爬牆！難道你們國文老師沒教過『偷雞不著蝕把米』的道理嗎？看吧！被我捉到了吧！」

　　小明：「報……報告教官！我只記得數學老師說：『兩點之間，直線最近！』」

①①⑤
智偷寶石

遊戲內容

狠毒的森林女巫有一個魔法
十字架，上面鑲著25顆寶石。女
巫靠著它控制整個森林。

她有個習慣，數鑽石每次都
從上數到中央，然後分別向左、
右、下數去，三次的得數都是
13。藍精靈得知這一祕密後，趁

一次女巫的十字架壞了，化裝成工匠前來修理，並設計偷走
了上面的2顆寶石，使女巫在檢查時沒有發現，就此破解了女
巫的魔力，藍精靈是怎麼偷的呢？

演算訓練營

藍精靈從橫排位置的兩端各偷走一顆寶石，然後將下端
的一顆寶石移到頂端。女巫按老習慣去數，三次的得數仍然
是13。

❶❶❻

五個人的體重

遊戲內容

A、B、C、D、E5人在一起秤體重，他們3個人合秤了2次，2人合秤了2次。具體情況如下：

（1）A+B+D=145公斤。　　（2）C+A+E=135公斤。

（3）D+B=100公斤。　　　（4）B+C=110公斤。

現在已知5個人各自的體重均在40公斤和70公斤之間（包括40公斤和70公斤），且均是5的倍數，請問他們的體重各是多少？

演算訓練營

根據條件（1）和條件（3）可知，甲=45公斤。將甲代入條件（2）可得丙+丁=90公斤。由題意可知：丙的體重可能為40公斤、45公斤和50公斤三種。若丙=40公斤，由條件（4）乙=70公斤，將乙代入條件（3），得丁=30公斤，與題意相矛盾，所以丙不是40公斤。

同理可知，丙也不能為45公斤。可見，丙只能是50公斤。則戊=40公斤，乙=60公斤，丁=40公斤。

⓵⓵⑦
鏢盤

遊戲內容

填哪個數能完成這個鏢盤？

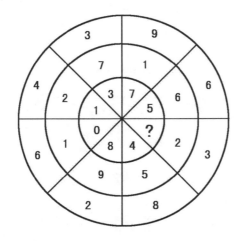

遊戲答案

2。

演算訓練營

　　在圓內各部分中，外層數位與中間層數之差即為對角部分內層數位。

118
最少的交叉

遊戲內容

　　7個黑色的點由21條邊相連。這些邊在10處相交。你能重排這些邊，使它們的交叉點更少嗎？

演算訓練營

　　可以移動5號邊，使交點數減少到9個。這是連接7個點所

產生的最少的交點數。

醫生來到一家餐廳吃飯，正要點菜，發現服務生總是下意識地摸屁股，便關切地問道：「有痔瘡嗎？」

服務生指了指菜單說：「請您點菜單裡有的菜好嗎？」

J形菜園

遊戲內容

　　康大家裡有一塊「J」形菜園（如圖），他打算把菜園用籬笆圍起來，為了知道所需籬笆的長度，他先在A、B、C、D、E五點處各打一個木樁，分別量了一下AB、BC和DE的長度（丈量資料如圖所示），就計算出了這塊菜園的周長。

　　他是怎樣計算的呢？

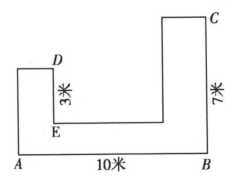

40（米）。

如圖，按箭頭方向平等移動到圖外的虛線處，這樣就把所求圖的周長問題，轉化為求長方形的周長問題，答案是顯而易見的。所求的周長為：

（10+7）×2×3×2=40（米）。

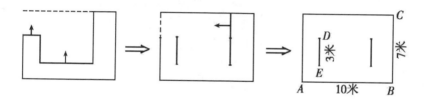

幾個小股東合資要開一家公司，為了彰顯公司的霸氣，特取名「能力」！

「嗯！『能力公司』聽著多霸氣啊！」

於是大家興高采烈地去申請並拿回營業執照，只見執照上大大地寫著……「能力有限公司」。

①②⓪
數字矩陣

觀察這個矩陣。你能填上未給出的數字嗎？

1	1	1	1
1	3	5	7
1	5	13	25
1	7	25	?

遊戲答案

63。

演算訓練營

　　每個數位是它正方對角線的左右兩個數位之和，根據這條規則，未給出的數字是63。

①②①
建碉堡

遊戲內容

在遊戲場地佈置一個模擬城市分佈圖（如下圖所示），圓圈代表35個城市，線條代表公路，相鄰的兩個城市之間的公路長為5公里。

現在要在一些城市建防禦碉堡，使得每個城市與最近的防禦碉堡的距離不大於5公里，應該怎樣佈置？

如圖所示：

輕 鬆 一 下

物理課上講質量守恆定律——

老師：「一個雞蛋去撞另一個雞蛋，誰碎了？」

小明舉手：「心碎了。」

老師驚訝大叫：「誰的心碎了？」

小明：「當然是母雞的心碎了，難道是我的啊……」

①②② 平衡槓桿

遊戲內容

如圖所示，已知黑色方塊的重量是白色方塊的三倍，那麼，應該把黑色方塊放在什麼地方，才能使槓桿的兩端保持平衡。

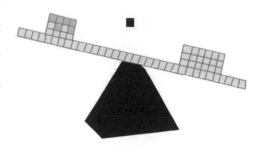

遊戲答案

放在左邊第17個方格上。

演算訓練營

假設白色方塊的重量是1，那麼槓桿右邊的重量會比左邊的重量大8x3+9x3=51。因為黑色方塊的重量為3，所以要使槓桿平衡，必須將黑色方塊放在左邊第17個方格上，即17x3=51。

①②③
概率機器

遊戲內容

16個球放在頂部，根據概率的規則，它們平均各落幾個到底部的每個格子裡？

演算訓練營

這個遊戲來自由19世紀的法蘭西斯·高爾頓所設計的著名的概率機。雖然你說不準某一個球落到哪一格，但你可以預測球的分佈情況。雖然一個隨機事件的結果不能確定，但一系列隨機事件一般都符合概率規則。在此例中，儘管球不

是特別多，但也能讓你感覺到這個裝置的作用。

　　五階巴斯卡三角形可以提供答案。到達每一層的球的分佈情況是每一層巴斯卡三角形的數乘上2的n次方，n是從底部開始到這一層的層數。

　　在一個完整的概率機裡，若有足夠多的球被投入，那麼最後球的分佈將構成著名的高斯曲線，也叫做鐘形線。

　　（譯注：巴斯卡三角形每一層兩端的數位都是1，其他數位是其上層相應位置上相信兩數之和。）

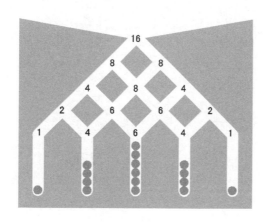

填數

　　請觀察各圖形與它下面各數間的關係，然後在問號處填上一個適當的數。

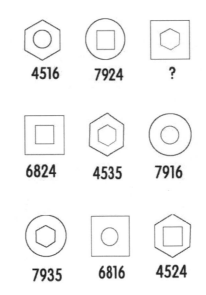

遊戲答案

應該是6835。

演算訓練營

六邊形在圖形外面表示45，在裡面表示35；圓在外面表示79，在裡面表示16；正方形在外面表示68，在裡面表示24。

輕 鬆 一 下

精神病院有一位老太太，每天都穿著黑色的衣服，拿著黑色的雨傘，蹲在精神病院的門口。

醫生就想著，要醫治她，一定要從瞭解她開始，於是那位醫生也穿黑色的衣服，拿著黑色的雨傘，和她一起蹲在那邊。

兩人不言不語的蹲了一個月，那位老太太終於開口和醫生說話了：「請問一下，你也是香菇嗎？」

相乘的結果

　　當塞‧科恩克利伯核對自己的補給品時，他在面布袋上發現了一些有趣的東西。面布袋每3個放在一層，共有9個布袋，上面分別標有從1～9這幾個數字。在第一層和第三層，都是一個布袋與另外兩個布袋分開放；而中間那層的3個布袋則被放在一起。如果他將第一層單個布袋的數字7乘以與之相鄰的兩個布袋的數28，得到196，也就是中間3個布袋上的數字：然而，如果他將第三層單個布袋的數字5與之相鄰的兩個布袋的數34相乘，則得到170。

於是，他想出來一道題：你能否盡可能少地移動布袋，使得上、下兩層上的每一對布袋上的數字與各自單個布袋上的數字相乘的結果都等於中間3個布袋上的數字呢？

最少為5步。

在第一層，將布袋（7）和（2）交換，這樣就得到單個布袋數位（2）和兩位數字（78），兩個數相乘結果為156；接著把第三行的單個布袋（5）與中間那行的布袋（9）交換，這樣，中間那行數位就是156；然後將布袋（9）與第三行兩位數中的布袋（4）交換。

這樣，布袋（4）移到右邊成為單個布袋；這時，第三行的數字為（39）和（4）。相乘的結果為156。總共移動了5步就把這個題完成了。

❶❷❻
圓環鏈

哪個數字能填在問號處完成這個圓環鏈？

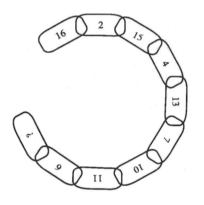

遊戲答案

16。

演算訓練營

　　沿順時針方向間隔取值，其中一組每次依次減少1，2，3，4，另一組每次依次增加2，3，4，5。

1 2 7

謎題

遊戲內容

哪個數字填在最後五角星的中央能完成謎題？

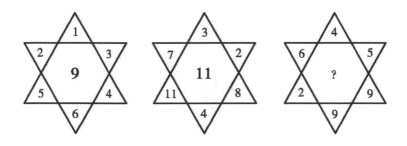

遊戲答案

5。

演算訓練營

每個圖形中心的數位等於上面三個數位之和與下面三個數字之和的差。

①②⑧
三位數

遊戲內容

有一個三位數，減去7後正好被7除盡；減去8後正好被8除盡；減去9後正好被9除盡。你猜猜這個三位數是多少？

遊戲答案

504。

演算訓練營

因為7、8、9正好是一組倍數，所以7x8x9=504。

129
圓環與圓圈

遊戲內容

把1～8這八個數填入雙環中的各個小圓中，如果填得正確，可使雙環的每個環中的小圓圈裡的數字相加之和都為21，如下圖所示。

那麼，你能否把從7～14這八個數填入雙環中的圓圈裡，使每一個圓環中的小圓圈裡的數字相加之和為51？你能不能把13～20這八個數填入圓圈裡，使每一個圓環的小圓圈中的數字相加為81？

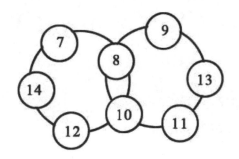

（1）填數字7～14。（如圖）

做題時不要盲目試算。此題的關鍵點在於兩環交匯處的兩個數。這兩個數用了兩次。

先算出7～14的所有數字之和（7+14）x8÷2=84，又因為每圓環中小圓圈裡的數字之和為51，所以，兩圈之和為51x2=102，因為中間的兩個數字用了兩次，所以這兩數之和為102-84=18，這樣一來，在7～14的所存數中找出相加等於18的數8和10或7和11，問題就迎刃而解了。

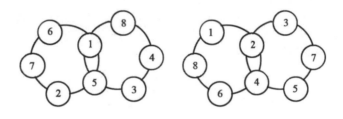

（2）填數字13～20。（如圖）

接下來這個題你會算了嗎？

130

星斗中的數學智

遊戲內容

空白的圓圈中應該填什麼數？

遊戲答案

62。

演算訓練營

　　每個圓圈（除了角上的那幾個）被兩個箭頭指著，這兩個箭頭一長一短。每個圓圈中的數都是短箭頭所來之處的數與長箭頭所來之處的數的兩倍相加而得到的和。

❶❸❶ 梅齊里亞克的砝碼問題

法國數學家德‧梅齊里亞克在他的名著《數位組合遊戲》（1624年出版）中提出了這樣一個問題：

一位商人有一個重40磅的砝碼，一天，商人不小心將砝碼摔成四塊。後來，商人秤得每塊碎片的重量都是整磅數，而且發現用這四塊碎片可以稱從1～40磅之間的任意整磅數的重物。

請問，這四塊砝碼碎片各重多少？

四塊砝碼碎片應分別重1磅、3磅、9磅、27磅。

天平的兩個秤盤分別為砝碼盤和秤量盤，在砝碼盤上只能放砝碼，而在秤量盤上除了可放重物外還可以加放砝碼。

有一系列砝碼A、B、C……均分整數磅），把它們適當地分放在兩個秤盤上，就能秤出從1到n所有整數磅的重物。

德・梅齊里亞克指出：如果有一塊新砝碼P，只要它的重量是原有砝碼的重量總和n的兩倍加1（P=2n+1），那麼，當這個新砝碼P加入砝碼組A、B、C……之後，就能秤出從1至3n+1的所有整數磅的重物。

在商人跌碎的四塊碎片中，如果要使碎片A和B能秤出最多種重量，那麼A必須是1磅，B必須是3磅，這兩塊碎片就能稱出1、2、3、4磅的重物。

假如第三塊碎片C的重量等於2n+1，即C：2×（1+3）+1=2×4+1=9（磅），那麼，用A、B、C三塊碎片就能秤出從1至3n+1=3×（1+3）+1=13磅的所有整數磅重物。

第四塊碎片D，它的重量等於2n+1=2×（1+3+9）+1=2×13+1=27（磅），那麼，A、B、C、D這四塊碎片就能秤出1至3n+1=3×（1+3+9）+1=40磅的所有重物。

所以，商人跌碎的四塊砝碼碎片應分別重1磅、3磅、9磅、27磅。

①③② 電視節目收視率

遊戲內容

有關部門針對電視收視情況進行過一次調查。調查結果顯示了觀看肥皂劇、紀錄片和電影的比例。

26%的人三種電視節目全看。39%的人不看紀錄片。只看肥皂劇的人數加上只看電影的人數所占的比例與觀看電影和紀錄片的人數所占的比例相等。27%的人不看電影，14%的人觀看肥皂劇和紀錄片，3%的人只看紀錄片。

（1）觀看肥皂劇和電影但不看紀錄片的人所占的比例是多少？

（2）只看肥皂劇的人所占的比例是多少？

（3）觀看電影和紀錄片但不看肥皂劇的人所占的比例是多少？

（4）只看電影的人所占的比例是多少？

（5）觀看其中兩類節目的人是多少？

（6）只看其中一類節目的人是多少？

演算訓練營

這一道題目可以用數學集合的方法來做。

如圖所示：可以將A、B、C視為三個集合，他們之間的
交集可以很直接地表現出問題的答案。

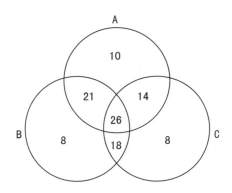

A=肥皂劇　B=電影　C=紀錄片

（1）21　（2）10　（3）18

（4）8　（5）53　（6）21

{ 演算能力提升方法 }

　　演算在生活中隨處可見，而且計算更是貫穿於數學學習全過程。由於演算能力常受到人的興趣、態度、意志、習慣等因素的影響。培養良好的計算能力，可以從以下幾個方面進行的。

　　（1）培養學生演算的興趣。「興趣是最好的老師」，演算中，首先要激發對演算的興趣，樂於學、樂於做。比如將演算訓練多樣化，參與用遊戲、競賽；用卡片、小黑板做輔助等等。

　　（2）持續練習。每天持續練練演算題目。練習是數學學習的基本形式，中國著名數學家華羅庚曾說「聰明在於勤奮，天才在於積累」，如果你堅持練習，看到自己每一天的進步，演算能力一定會慢慢提升。

　　（3）練習口算。計算教學中，口算是筆算的基礎。數學家們都有很強的口算能力，費米甚至能用一張紙來計算原子彈爆炸能量，這與演算能力是分不開的，所以你可以根據每天的學習的情況適量進行一些口算訓練，奠定演算的基礎。

　　（4）培養良好的演算習慣。良好的計算習慣，直接影

響演算能力的形成和提高。因此無論在課堂進行數學學習還是在家中自習數學時，要做到認真思索，獨立完成，在練習中細心推敲，而不是輕易請教別人或急於求證得數。除此之外，還要養成自覺檢查、驗算和有錯必改的習慣。

　　提高演算能力是一個長期複雜的過程，絕非一朝一夕。只要持之以恆，那麼演算能力會在不知不覺中得到提升。

奇思妙想

150個培養孩子創造能力的
思考遊戲

商業大亨

用數學思維開啟精確思考

數學知識可以鍛鍊思維的邏輯性和抽象性。但是數學被很多人視為枯燥的學問，但是如果將數學融入在生活中的應用上，就容易讓人更積極、主動、愉快地投入，而不會感到它是種負擔。

數學創造活動的關鍵是創新與突破，而這需要從小建立寶貴的數學思維。

學習數學，要從生活中熟悉的、有興趣的問題入手。為了更好地揭示數學遊戲中的趣味，本章選取了數學應用遊戲，幫助你從與數學有關的遊戲中領略數學的奧妙，體驗思維的樂趣。

在做這些遊戲的過程中，你一定要獨立思考，舉一反三，這樣就會拓展思維，也許你能夠創造一些新的數學遊戲。

❶❸❸
節省船費

遊戲內容

　　威尼斯是世界著名的水城，河網密佈，行人出門大多坐船。由於各條河道上的船隻種類不同，船費也不一樣，每條路線都標明了船費。如果從甲地走到乙地，要求選擇一條最省錢的路線。你能將這條路線在圖上標出，並算出最節省的船費是多少嗎？

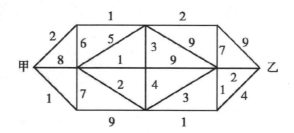

遊戲答案

　　所花的船費只要13元。

創造力提升

　　這倒運算題可以借助繪圖法來解答，在運算的時候注意
為了省錢，是可以向反方向乘船，因此可以得到下圖。

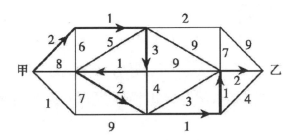

輕　鬆　一　下

　　有天，蛇哥跟蛇弟走在一起，蛇弟突然問：「哥
哥，我們有沒有毒？」

　　蛇哥說：「有阿。」

　　又走到一半，蛇弟又緊張的說：「哥哥，我們的毒
會不會殺死人？」

　　蛇哥說：「會阿，你幹麼要一直問呢？」

　　蛇弟說：「我剛不小心咬到舌頭了啦！」

奇怪的現象

①③④

遊戲內容

　　3個女人在最近的教堂節日期間共同投資經營一家泰迪玩具熊店。在開業的當天上午，她們先將相同數量的玩具以10元出售；下午的時候，她們更改了玩具熊的數量，但仍以10元出售。

　　有趣的是，一天結束的時候，她們雖然賣了不同數量的玩具熊，但是賺的錢數卻相同。那麼，你能知道這是怎麼回事嗎？

演算訓練營

　　她們開始以10元出售5隻玩具熊。第1個女人賣了30隻玩具熊，賺了100元；第2個女人賣了24隻玩具熊，賺了80元；第5個女人賣了21隻玩具熊，賺了70元。

　　下午的時候，她們開始以10元出售1隻玩具熊。這樣，第1個女人賣了她最後的3隻玩具熊，賺了30元；第2個女人賣了剩下的5隻玩具熊，賺了50元；第5個女人賣了剩下的6隻玩具熊，賺了60元。所以，她們每個人都賺了130元。

❶❸❺
貨物清單

遊戲內容

貨運官正在一項一項地看著船隊要裝的貨物清單：

貨物	重量（噸）	貨物	重量（噸）
飲用水	28	燃料	42
食物	35	照相機	44
藥品	84	啤酒	88
望遠鏡	48	彩電	63
電池	61	印刷品	77

「加起來正好是570噸。」他自言自語地說，「1號的淨載重量是180噸，2號是190噸，3號是200噸，三艘船剛好把所有的貨物都裝上。現在，唯一的問題是哪艘船裝載哪些貨物。」你能幫幫他嗎？

創造力提升

回答這個問題的時候要注意題目與答案的關係。

比如一號的淨載重是180噸，那麼就要看到題目中，

燃料、電池和印刷品的重量正好為42+61+77=180（噸）貨物，因此1號可以裝載燃料、電池和印刷品；同樣的道理，2號應裝載食物、照相機、望遠鏡和彩電，為35+44+48+63=190（噸）貨物；3號應裝載飲用水、藥品和啤酒：28+84+88=200（噸）貨物。

輕鬆一下

　　小靜是個練舉重的高中生，但是平常出門卻穿很辣。

　　有一天小靜拿著收音機去修理就問老闆：「收音機哪裡壞了？」

　　老闆看了看小靜說了一句：「不倫不類。」

　　小靜聽了很生氣揪住老闆的衣領：「你說什麼？再說一次這種歧視女人的話……」

　　老闆滿臉委曲的說：「我說……妳的收音機……不能PLAY（音近不倫不類）。」

1 3 6

旅館安排方案

遊戲內容

A、B、C、D 4人，上個月分別在不同的時間入住海邊的休閒旅館，又分別在不同的時間退了房，他們4人滯留時間之和是20天。根據以下條件提示，你能知道4人分別是哪天入住又是哪天離開的嗎？

（1）滯留時間最短的是A，最長的是D。而且，B和C的滯留時間相同。

（2）D不是8日離開的。

（3）D入住的那天，C已經住在那裡了。

入住時間：1日、2日、3日、4日。

離開時間：5日、6日、7日、8日。

	入住	離開
A		
B		
C		
D		

4人滯留時間之和是20天。

根據（1）和（2），滯留最長時間的是D，且入住時已有人住，離開時不是8日，只有7（離開時間）-2（入住時間）=5（滯留時間）數值最大，故D滯留了6天，是2日入住7日離開的。

假設B和C分別滯留了4天以下，因為D是6天以下，A若是6天以上，就不是最短的，所以B和C都是5天。

根據（3）可知，C是從1日住到5日。

如果B是從3日入住的話，7日離開，那就與D重合了，所以B是從4日到8日。剩下的A就是從3日到6日（滯留4天）。

	入住	離開
A	3日	6日
B	4日	8日
C	1日	5日
D	2日	7日

①③⑦
明智的賭博

遊戲內容

　　兩人打賭，其中一個對另一個說：「我向空中扔3枚硬幣。如果它們落地後全是正面朝上，我就給你10元。如果它們全是反面朝上我也給你10元。但是如果它們落地時是其他情況，你得給我5元。」

　　你認為接受這樣的打賭是明智的嗎？

演算訓練營

打這個賭是不太明智的。

他的上述推理是完全錯誤的。為了弄清3枚硬幣落地時情況完全相同或不完全相同的可能性，我們必須首先列出3枚硬幣落地時所有可能的式樣。總共有8種式樣，如圖所示。

（正）（正）（正）

（正）（正）（反）

（正）（反）（正）

（正）（反）（反）

（反）（正）（正）

（反）（正）（反）

（反）（反）（正）

（反）（反）（反）

每種式樣出現的可能性都與其他式樣相同。注意只有兩種式樣是3枚硬幣情況完全相同。這意味著3枚硬幣情況完全相同的可能性是2/8。3枚硬幣落地時情況不完全相同的式樣有6種。因此其可能性是6/8。

　　從長遠的觀點看，他每扔4次硬幣就會贏3次。他贏的三次，你總共要付給他15元，你贏的那一次，他付給你10元。這樣每扔4次硬幣，對方就獲利5元——如果他們反覆打這個賭，就有相當可觀的贏利。

輕鬆一下

　　四歲的女兒問父親：「隔壁那一家人是不是很窮呢？」

　　父親問：「怎麼會呢？」

　　女兒：「因為，昨天他們家的小妹妹才吞下一塊錢，他們全家人就急的不得了呢！」

138

巧稱面積

遊戲內容

假如有一張比例尺是1：1000000的地圖，它的長是1公尺、寬0.6公尺。地圖上有一個不規則的地方S，如圖，怎麼樣用秤稱出S的面積呢？

演算訓練營

將這張地圖黏合在一張平整的木板上，稱出整個木板的品質，假定為a克。

再沿地圖上S這個地方的邊界鋸下，稱一下其品質，假定是g克，可以這樣計算：

S的實際面積/整個地圖實際面積~g/a

如何求出整個地圖的實際面積呢？由於比例尺是1：

1000000，這就是說地圖上1公分就相當於地面上實際10公里，地圖上1平方公分就相當於地面上實際面積：

10×10＝100（平方公里）

由於這張地圖的面積是：

1公尺×0.6公尺＝0.6平方公尺＝6000平方公分

相當於地面上的實際面積：

100×6000＝600000（平方公里）

因此，地圖上S這個地方的實際面積是

600000×g/a（平方公里）

答題要擁有組合思維，用相互聯繫幫助答題。生活中也可以拓展組合思維，比如：鉛筆和橡皮。

將鉛筆與橡皮組合在一起，就可以獲得一個帶有橡皮的鉛筆，是不是再使用起來更方便呢？因此，在生活中鍛鍊自己將多項貌似不相關的事物透過想像加以連接，進而使之變成彼此不可分割的新的整體。

139
割草人數

遊戲內容

一組割草人要把兩塊草地的草割完。大的一塊比小的一塊大一倍，上午全部人都在大的一塊草地割草。下午一半人仍留在大草地上，到傍晚時把草割完。另一半人去割小草地的草，到傍晚還剩下一塊，這一塊由一個割草人再用一天時間剛好割完。問這組割草人共有多少人？

（假設每個割草人的割草速度都相同。）

遊戲答案

（1）若大草地上用全部人數的 $1\frac{1}{2}$，半天割完大草地的草。

（2）用全部人數的 $1\frac{1}{2} \div 2 = \frac{3}{4}$，半天可割完小草的草。現在用了全部人數的 $\frac{1}{2}$，差全部人數的 $\frac{3}{4} - \frac{1}{2} = \frac{1}{4}$，所以沒割完。

餘下這塊地用全部人數的 $\frac{1}{4}$，半天就可割完，或用全部人數的 $\frac{1}{4} \div 2 = \frac{1}{8}$，經過一天可割完。

已知 $\frac{1}{8}$ 是1個人，所以全部人數是 $1 \div \frac{1}{8} = 8$（人）。

這道題目也可以用方程解法：

設這組割草的人數為x人。

當每個人的割草能力不變時，割草人數與草地面積成正比例關係。

若要關天內割完大草地的草，需（x+x/2）人。

若要關天內割完小草地的草，需（x/2+1x2）人。

按比例關係列出方程為：（x+x+x/2）：（x/2+1x2）=2：1

解方程3/2x=x+4x=8。

「喂，是醫生嗎？請您快點來我家，我兒子把我的袖珍鋼筆吞下去了！」

「什麼？好！我馬上就來。」

「醫生，那在你來之前，我該怎麼辦？」

「嗯……暫時先用鉛筆來寫字。」

❶❹⓪
加薪方案

遊戲內容

　　某公司向工會代言人提供了兩個加薪方案，要求他從中選擇一個。第一個方案是：12個月後，在20000元的年薪基礎上每年提高500元；第二個方案是6個月後，在20000元的年薪基礎上每半年提高125元。不管是選哪一種方案：公司都是每半年發一次工資。

　　你覺得工會代言人應向職工推薦哪一個方案才更合適？

遊戲答案

　　乍看上去，第一個方案好像對職工比較有利。但實際上，第二個方案才是有利的。

演算訓練營

第一個方案（每年提高500元）：

第一年10000+10000=20000元

第二年10250+10250=20500元

第三年10500+10500=21000元

第四年10750+10750=21500元

第二個方案（每半年提高125元）：

第一年10000+10125=20125元

第二年10250+10375=20625元

第三年10500+10625=21125元

第四年10750+10875=21625元

顯然，第二個方案提升工資多出了125元！

輕 鬆 一 下

　　有位行人迷路了，剛好有一個小朋友走過他的面前，他便拍拍小朋友的肩膀說：「這裡是中正路嗎？」

　　小朋友看了一眼說：「不是，這是我的肩膀。」

❶❹❶

打掉鐵罐

遊戲內容

集市上的「辦得到」貨攤上擺著9個鐵罐，每個上面都標有一個數字。3個一組地疊在一起（見下圖）。

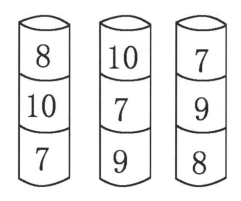

比賽者每人只許打三槍，每槍只許打落一個鐵罐，如果一槍打掉了兩個或兩個以上的鐵罐，就算失敗了。比賽者打掉第一個鐵罐後，這個被打掉的鐵罐上的數位就是他所得的分數；打掉第二個鐵罐，他得到的分數是被打掉的第二個鐵罐上的數字的2倍；第三個鐵罐被打掉後，他所得分數是這個

鐵罐上的數字的3倍。三槍所得分數之和必須正好是50分，一分不多，一分不少，才能得獎。

比賽者應該打掉哪三個鐵罐？按什麼順序打？

遊戲答案

先打右邊的七號，再打左邊的八號，最後打右邊的九號。

演算訓練營

要想使三槍得分的總和正好是50，唯一的辦法是先打掉右邊一疊的7號罐，第一槍得7分；然後打掉左邊一疊的8號罐，第二槍得8×2=16分；最後打掉右邊已經露在上面的9號罐，第三槍得9×3=27分。這樣，共得50分。

⓵⓸⓶ 薪酬比拼

遊戲內容

甲和乙兩家公司的招聘廣告條件幾乎一樣，只有以下兩點不同：

甲公司：年薪100萬元，每年提薪一次加20萬元。

乙公司：半年薪50萬元，每半年提薪一次加5萬元。

請問，單從收入多少來考慮，選擇哪一家公司有利？

遊戲答案

選擇乙公司有利。

演算訓練營

選擇工作肯定是哪一家公司的收入高就選擇哪一家。為了保險起見，還是要實際計算一下年收入，以便於比較。

第一年甲公司100萬元。

乙公司50萬元+55萬元=105萬元。

第二年甲公司120萬元。

乙公司60萬元+65萬元=125萬元。

第三年甲公司140萬元。

乙公司70萬元+75萬元=145萬元。

顯然，選擇乙公司有利，在乙公司每年都多收入5萬元。

答案可能使一些擅長數學的人也感到出乎意料，因為他們的腦子裡盡是一些抽象的數學公式。

其實，這個問題並不需要那樣麻煩，只要把第一年、第二年、第三年的具體收入列出來就行了。

輕　鬆　一　下

有一個學生提出「打人與被打有何不同？」的問題各科請教老師。

歷史老師：「打人是侵略者，被打是受害者。」

英文老師：「打人是主動式，被打是被動式。」

物理老師：「打人是施力，被打是抗力。」

教導主任：「各記大過一次……」

❶❹❸

遺產分配

遊戲內容

　　一位寡婦將跟她即將誕生的孩子一起分享她丈夫遺留下來的3500元遺產。如果生的是兒子，那麼，按照羅馬的法律，做母親的應分得兒子份額的一半；如果生的是女兒，做母親的就應分得女兒份額的兩倍。可是問題是，她生了一對雙胞胎，一男一女。

　　遺產應怎樣分配才符合法律要求呢？

遊戲答案

　　那位寡婦應分得1000元，兒子分得2000元，女兒500元。這樣，法律就完全得到實現了。

演算訓練營

　　寡婦所得的恰是兒子的一半，又是女兒的兩倍。如設母親的份額為x，母親是兒子份額的一半，那麼，兒子將是2x；而母親是女兒份額的2倍，則女兒是x/2，又∵總額是3500元，則∴x+2x+x/2=3500x=1000。

❶❹❹
讓利

一則商業廣告這樣寫道：

凡在本商場一天之內購物金額累計滿40元者可領取獎券一張。共發行10萬張獎券。

設特等獎2名，各獎2000元；

一等獎10名，各獎800元；

二等獎20名，各獎200元；

三等獎50名，各獎100元；

四等獎200名，名獎50元；

五等獎1000名，各獎20元。

算一算，這種有獎銷售和實行「九八折」的銷售方式相比，哪一種讓利給顧客的較多？

遊戲答案

實行「九八折」銷售方式比上述有獎銷售讓利給顧客的多。

要比較哪種銷售方式讓利多，就應該對兩種銷售讓利百分比的大小進行比較。

有獎銷售的全部獎金是：

2000×2+800×10+200×20+100×50+50×200+20×1000=51000（元）

10萬張獎券銷售總金額是：

40×100000=4000000（元）

獎金總金額占銷售總金額的百分比是：

51000/4000000×100%=1.275%

如果是實行「九八折」銷售的話，讓利的百分比是：

$1-98/100=2\%$

因為1.275＜2%

所以實行「九八折」銷售方式比上述有獎銷售讓利給顧客的多。

①④⑤

三角雞圈的造價

遊戲內容

一位農民建了一個三角形的雞圈。在做這個雞圈的時候，對於這個三角形雞圈的修建情況，農民做了以下記錄：

（1）沿雞圈各邊的樁子之間的距離相等。

（2）等寬的鐵絲網綁在等高的樁子上。

（3）面對倉庫那一邊的鐵絲網的價錢為10元；面對水池那一邊的鐵絲網的價錢是20元；面對住宅那一邊的鐵絲網的價錢是30元。

（4）買鐵絲網時全是用10元面額鈔票，而且不用找零。

（5）為雞圈各邊的鐵絲網所付的10元鈔票的數目各不相同。

（6）在他記錄的三個價錢中有一個記錯了。請根據以上線索，判斷一下這三個價錢中哪一個記錯了。

遊戲答案

面對倉庫的那一邊鐵絲網的價錢是40元而不是10元。

演算訓練營

根據農民所做的記錄（1）、（2）、（3）和（6），三角形雞圈三邊的長度比為1：2：3，但是其中有一個數位是錯誤的。

根據記錄（4），錯誤的數位代之以一個整數。

根據記錄（5），錯誤的數位必須代之以大於3的整數。如果以大於3的整數取代2或3，則不可能構成一個三角形，因為三角形任何兩邊之和一定要大於第三邊。因此1是錯誤的數位，也就是說，面對倉庫的那一邊鐵絲網的價錢10元，記錯了。

如果用大於4的整數取代1，比如5，則三邊長度比為5：2：3，2+3=5，則不符合三角形兩邊之和一定要大於第三邊的定律，仍然不可能構成三角形雞圈。但是，如果用4取代1，則正好可以構成一個雞圈。因此，面對倉庫的那一邊鐵絲網的價錢是40元而不是10元。

①④⑥

萬元彩券競拍價

　　法國人以其獨特的幽默感對彩券打了一個形象的比喻：政府發行彩券是向公眾推銷機會和希望，公眾認購彩券則是微笑納稅。從個人心理來說，在現實生活中，勤奮不一定能夠得到相應回報，人們除了實實在在的還存在幻想，人與動物不一樣，人會有很多超出現實可能性的發展，人很多東西都是超想像的，獲利也一樣，人們除了勤奮、實實在在、一分耕耘一分收穫，另一方面也希望通過特殊的機緣獲得幸福。

　　現有一張售價1萬元的彩券，是兩個人各出5000元買下來的。這兩人決定互相拍賣這張彩券。兩人各把自己的出價寫在紙條上，然後給對方看。出價高的得到這張彩券，但要按對方的出價付給對方錢。如兩人的出價相同，則兩人平分這張彩券權。究竟什麼樣的出價最有利？

遊戲答案

出價5001元最有利。

演算訓練營

如你出價5002元，對方出價5001元，那你不得不付給他5001元，這樣一來你買這張1萬元的彩券就花了10001元，即多花了1元錢。也就是說出價超過5001元不利。反過來出價少於5000元也不利。你如果出價4999元，在對方出價高於你的情況下，你就虧了1元。

輕 鬆 一 下

考試的前一天，爸爸警告小明，考不好別叫我爸爸。

小明賭氣的回答説：「好吧！隨便你。」

小明回到家，爸爸問他：「考試考的怎樣？」

小明回答：「你是誰？管我這麼多！」

聰明的店夥計

遊戲內容

有位店夥計住在P村,奉命用四匹騾子運送兩個貨物並最後把A、B、C、D4匹騾子也運到Q村。其中A要走1小時、B要走2小時、C要走4小時、D要走5小時。

店夥計騎騾子的技術不是很好,所以準備一次騎一匹騾子並牽一匹騾子,牽的騾子馱著貨物,而回來時要騎回來一匹,因為以走得慢的那匹騾子所需要的時間作為P村到Q村的時間快於步行。這位店夥計早晨七點便開始送,請問,他最早幾點能把所有的東西牽到Q村呢?

遊戲答案

最早是晚上七點鐘。

演算訓練營

考慮此題時重要的有兩點:一是A、B與C、D要同時走,因為以走得慢的騾子所需時間計算,只有這樣才能有利於節約時間;二是回來時要騎跑得快的騾子。C和D絕對不

行，A最好。以此為原則：最佳順序是：

（1）把A和B牽到Q村（2小時）。

（2）騎上A，回到P村（1小時）。

（3）把C和D牽到Q村（5小時）。

（4）騎上B，回到P村（2小時）。

（5）最後把A和B牽到Q村（2小時），或者把第2步和第4步調換過來也可以。

輕 鬆 一 下

有一天，外婆說：「小明啊！去28幫外婆買1包面紙。」

小明一臉疑的說：「28是什麼店？」

外婆說：「就轉角那家阿。」

小明說：「妳說的是那家屈臣氏嗎？」

外婆說：「七乘四不就是28嗎？」

小明：「……」

推國際書號數字

遊戲內容

為了便於管理，在發達的當今圖書系統中，每一本書都有配有一個不同於其他書的國際書號，為了方便起見，我們暫時按符號表示為：A、B、C、D、E、F、G、H、I、J，其中A、B、C、D、E、F、G、H、I是由九個數字排列而成，J是檢查號碼。

利用這個規律，我們獲得以下資料，$S=10A+9B+8C+7D+6E+5F+4G+3H+2I$，r是S除以11所得的餘數，若r不等於0或1，則規定$J=11-r$；若r=0，則規定J=0；若r=1，規定J用x表示。

現在，我們手頭有一本書的書號，把它抄錄下來便是：962y707015，那麼y=＿＿＿＿＿＿。

遊戲答案

y=7。

演算訓練營

由S＝9x10+6x9+2x8+yx7+7x6+0x5+7x4+0x3+1x2，所以我們知道，S被11除所得的餘數等於7y+1被11除所得的餘數。由檢查號碼可知，S被11除所得的餘數是11-5=6，因此7y被11除所得餘數為6-1=5，所以我們得到數值y=7。

輕鬆一下

在一個神經病醫院，忽然有一天天空突然下起了大雨，所有的神經病都拿著臉盆、肥皂、毛巾，衝下樓洗澡，只有一個神經病沒下去，在陽臺上看著。

醫生暗自竊喜這個人有救了，便上前問道：「你為什麼不下去和他們一起洗呢？」

神經病說：「我等水熱了再洗。」

149
未雨綢繆存學費

莉莉是獨生子女，因為遭遇金融危機，莉莉的爸爸、媽媽覺得需要計劃性地存錢以便為莉莉支付日後的大學費用，免得日後捉襟見肘。這一年，莉莉才4歲。

假設莉莉的父母從今年起便為莉莉在銀行裡儲存一筆錢的話，那麼，以現在的情況看，上大學學費每年為4000元，即莉莉未來的四年大學共需16000元。假設上大學的學費一直不變，銀行在此期間存款利率也是不變的，那麼，為了使小華到18歲時上大學本利和能有16000元（設1年、3年、5年整存整取，定期儲蓄的年利率分別為5.22％，6.21％和6.66％），他們開始到銀行需要至少存入多少錢？

遊戲答案

開始時存入7594元。

演算訓練營

從5歲到18歲共存13年，儲蓄13年得到利息最多的方案是：連續存兩個5年期後，再存一個3年期。

設開始時，存入銀行x元，那麼第一個5年到期時的本利和為$x+x \cdot 0.0666 \times 5 = x(1+0.0666 \times 5)$。

利用上述本利和為本金，再存一個5年期，等到第二個5年期滿時，則本利和為$x(1+0.0666 \times 5)+x(1+0.0666 \times 5) \times 0.0666 \times 5 = x(1+0.0666 \times 5) \times 2$。

利用這個本利和，存一個3年定期，到期時本利和為$x(1+0.0666 \times 5)2(1+0.0621 \times 3)$，這個數應等於16000元，即$x(1+0.0666 \times 5) \times 2 \times (1+0.0621 \times 3)=16000$，所以$1.777 \times 1.186x=16000$，所以$x=7594$（元）。

❶❺❶

騎驢賣黃瓜

遊戲內容

一個菜農騎著驢到1000公里之外賣黃瓜，已知總共要賣3000根黃瓜，但是驢一次只能馱1000根黃瓜，而且每走1公里牠都會吃掉1根黃瓜。

你認為菜農一共可以賣出多少根黃瓜？

遊戲答案

533根。

演算訓練營

把馱黃瓜時的量最大化（1000根），回來時最小化（1根），所以得出：

（1）當黃瓜數大於2000時，要馱3次，每公里損耗5根黃瓜；（2）當黃瓜數大於1000時，要馱2次，每公里損耗3根黃瓜；（3）當黃瓜數小於1000時，就直接馱往終點，每公里損耗1根黃瓜。

A·1000／5=200可得出：走完200公里時損耗2005：

1000根，餘2000根。

　　B．1000/3=333．3可得出：再走完333公里時損耗3333：999根，餘1001根。

　　C．剩下1001根黃瓜走1000－200－333=467公里，但只能裝1000根，所以最後剩下1000－467=533根。

　　因此，菜農一共可以賣出533根黃瓜。

輕 鬆 一 下

　　昨天小明被爸爸罵後，今天還是考60分，於是老爸打他60下，爸爸說：「你下次還要考60分嗎？」

　　小明害怕的說：「我下次不敢了，我考0分就好……」

{ 數學思維提升方法 }

　　數學思維是逐漸形成並發展，在最初階段人的思維是具體和直觀的，然後逐漸過渡到抽象的思維。所以學習數學，要根據思維發展的特點。

　　（1）數學與算術是不一樣的。著名數學家陳省身先生在2000年全世界數學家大會上說：「我們每個人一生都花了很多時間來數學，但我們其實只是學會了計算，而不是數學。」這就要求你在提高運算能力的同時，也要提高自己的觀察力、注意力、記憶力、空間想像力等方面。

　　（2）避免單純的機械訓練，記憶公式。簡單訓練雖然能夠在短時間內看到明顯的效果，掌握一些具體的數學知識，但實際上你的思維結構並未發生改變。所以要學會通過應用材料進行學習，借助材料和應用將抽象的數學知識具體化、生動化，這樣才能容易理解和掌握。

　　（3）要做到由簡入繁，循序漸進。依學習的規律過程，建立數學思維要由簡單到複雜，由具體到抽象；所以在面對數學這種抽象概念時，要以具體、簡單的實物為起始。自少到多，進入加、減、乘、除的計算，逐漸培養數學思維。

-smart

智學堂

智慧是學習的殿堂

★ 親愛的讀者您好，感謝您購買 ‎‏奇思妙想：培養孩子創造‏ 能力的150個思考遊戲 這本書！

為了提供您更好的服務品質，請務必填寫回函資料後寄回，我們將贈送您一本好書（隨機選贈）及生日當月購書優惠，您的意見與建議是我們不斷進步的目標，智學堂文化再一次感謝您的支持！
想知道更多更即時的訊息，請搜尋"永續圖書粉絲團"

您也可以使用以下傳真電話或是掃描圖檔寄回本公司電子信箱，謝謝！

傳真電話：　　　　　　　　　　電子信箱：
（02）8647-3660　　　　　　yungjiuh@ms45.hinet.net

姓名：＿＿＿＿＿＿＿ ○先生 生日：＿＿＿＿＿＿ 電話：＿＿＿＿＿＿＿
　　　　　　　　　 ○小姐

地址：＿＿＿＿＿＿＿＿＿＿＿＿＿＿＿＿＿＿＿＿＿＿＿＿＿＿＿＿＿＿

E-mail：＿＿＿＿＿＿＿＿＿＿＿＿＿＿＿＿＿＿＿＿＿＿＿＿＿＿＿＿＿

購買地點（店名）：＿＿＿＿＿＿＿＿＿＿＿＿＿ 購買金額：＿＿＿＿＿＿

職　　業：○學生 ○大眾傳播 ○自由業 ○資訊業 ○金融業 ○服務業 ○教職
　　　　　○軍警 ○製造業 ○公職 ○其他＿＿＿＿＿＿＿＿＿＿＿＿＿＿

教育程度：○高中以下（含高中）　○大學、專科　○研究所以上

您對本書的意見：☆內容　　　　　○符合期待 ○普通 ○尚改進 ○不符合期待
　　　　　　　　☆排版　　　　　○符合期待 ○普通 ○尚改進 ○不符合期待
　　　　　　　　☆文字閱讀　　　○符合期待 ○普通 ○尚改進 ○不符合期待
　　　　　　　　☆封面設計　　　○符合期待 ○普通 ○尚改進 ○不符合期待
　　　　　　　　☆印刷品質　　　○符合期待 ○普通 ○尚改進 ○不符合期待

您的寶貴建議：